서예 유일의 전각 · 전서 회귀분

서예기법

전각 · 석고문임서 · 전서

篆刻

石鼓文臨書

篆書

한국 서화 연구회 편

법문북스

目 次 (篆書)

目 次 (篆刻)

本書의 組織
—篆書의 基礎体本—

◇石鼓文

篆書의 初步者뿐 아니라 書의 初步者에게 제일 먼저 石鼓文부터 들어가도록 권하고 싶다. 이는 篆書의 線이 가장 原始的이고 단순하며 歷史的으로 書의 生成의 原理와 過程을 더듬으면서 篆—隷—楷—行—草의 順으로 익혀나가는 것이 바람직하기 때문이다.

石刻으로서는 石鼓文이 中國第一의 古物이며 書家의 法則으로 삼아야 하므로 本書에서 体本의 主宗으로 하였다. 원래 石鼓文은 열 개의 돌에 새겨져 있고 그 돌이 鼓形이라서 石鼓라 하는 바 이 돌은 唐初에 発見되어 拓本이 流布되자 周의 宣王時代(827〜782B·C·) 太史籒의 書일 것이라는 説이 行하여졌으나 그후 研究가 거듭되어, 혹은 惠文王의 後, 始皇의 前(337〜222B·C·)이라 하고 최근에는 秦의 献公의 十一年(374B·C·)이라 하는 등 그 推定이 구구하다.

그건 어떻든간에 石鼓의 文字는 泰山刻石처럼 고정되어 있지 않고 周代의 金文과 같이 자유로운 데가 있다.

本書에서 採用한 石鼓文의 原字는 「安国旧蔵」의 北宋拓 「後勁本」에서 따서 写真으로 확대하여 修正復元하고 이를 九宮(九個의 간을 만들어 글씨의 짜임새의 修練을 하도록 함)에 실었다. 이와같이 修正하면 拓本의 雅味는 減해지는 것이지만 이것이 本然의 글씨의 모습인 것이다. 初学者는 九宮紙를 만들어 畫数가 적은 字부터 시작하되 한 字를 적어도 十回씩은 쓴 다음에 다음 字로 넘어가도록 하고 五寸 以上字를 반드시 懸腕으로 써야 한다.

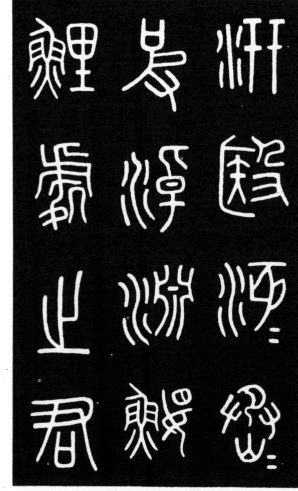

篆書基礎　石鼓文　修正復原

「汧殹沔　丞皮淖淵。鰋鯉處之。君—」

◇ 泰山刻石

秦의 始皇帝의 諸刻石은 篆書의 最高作品이라 할 수 있는데 그 文字는 李斯가 썼다고 하나 確証은 없다.

哈皇의 刻石은 史記에 의하면 二十八年(219 B.C.)의 鄒嶧山·泰山·之罘·琅邪에 비롯하여 翌年에 다시 之罘 三十二年의 碣石 三十七年의 会稽 등에 세웠다 지만 지금 남아 있는 것은 泰山·琅邪의 殘石 뿐이다.

泰山刻石은 본래 一五〇字 가량 있었으나 明代에 발견되었을 때에는 二九字만 이 남아 있었는데 지금은 一〇字만 남은 두 개의 断片이 되어 있다 한다.

한 鄧完白조차 泰山 二十九字本의 雙鉤를 배웠을 뿐이라 한다. 유명

秦篆의 完成은 皇帝의 권위 위에 서서 形式美가 도달될 수 있는 곳까지 가서 그것이 망하게 된 原凶이 되었는지도 모르겠다.

泰山刻石字에는 움직임이란 찾아볼 수 없다. 起筆도 収筆도 없고 다만 静止, 安定이 있을 뿐이다. 엄밀한 左右相稱이 原則이다. 篆書의 完成은 여기에서 이루어져 있다. 殷周의 甲骨·金文에는 그래도 자유가 많은 셈이었다.

◇ 吳昌碩의 臨石鼓文

清의 吳昌碩(1844~1927 A.D.)은 그의 書生活의 거의 全期間을 통하여 石鼓文의 臨書를 하고 있다. 長期間에 걸친 그의 石鼓臨은 당연히 쓴 年代에 따라 서 다소의 차이를 보이고 있다.

壮年時代의 것(앞의 그림)은 線書가 유창하며 晚年의 것(뒤의 그림)은 線書가 강 경한 것을 볼 수 있다.

本書는 初学者에게 參考資料를 제공하기 위하여 北宋拓의 復元拡大字와 동일한 字를 吳昌碩 七五歳時의 臨書에서 따서 동일한 配列로 提示하였다.

본래 初学者가 吳昌碩의 臨本을 다시 臨하는 것(再臨)은 禁忌로 되어 있으므로 다만 그의 肉筆의 写真版을 参考로 筆順이라든지 文字의 趣向따위를 対比鑑賞하 면 족한 것이며 後日 익숙해진 뒤에는 마음에 들었을 때 臨하도록 勧하는 바이다.

◇ 阮元刻石鼓文范氏天一閣本

石鼓의 拓本으로서 明代以來 蔵書家로서 유명한 浙江省의 范氏天一閣에 所蔵 된 宋拓本은 가장 精善한 것으로 알려지고 있는데 이것을 一七九七年에 阮元이 重刻하여 杭州府学의 明倫堂의 壁間에 嵌置하였다.

阮氏의 重刻本을 보면 그 刻法이 정밀한데 阮元은 이를 臨書하였음을 밝히고 있다.

本書는 이에 拓本을 실어서 石鼓文을 総整理할 수 있도록 하였다.

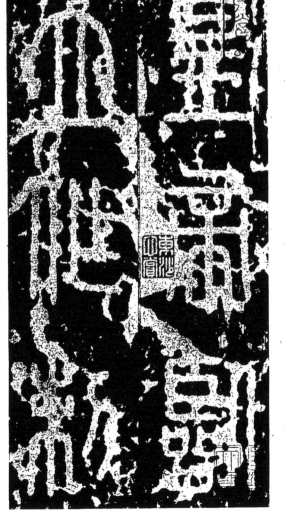

皇帝臨立(位). 作制

◇ 吳讓之・庾信詩

吳讓之(1799～1870 A.D.)는 書法을 包世臣에게 배우고 師法을 墨守하였다. 包는 篆書를 쓰지 않았으므로 包의 先生인 鄧完白을 規摹하였다 한다. 그의 書는 格調가 바르고 유창하여 体本으로 쓰기에 淸人 가운데서 으뜸이겠다. 그러므로 한번쯤 吳讓之의 書를 경과하여 둘 必要가 있을 것같아 鑑賞하도록 하였다.

吳讓之
庾信詩

高閣千尋跨。
長廊四望齊。
雲度三分近。
花飛一倍低。
吹ㄴ簫迎ㄴ白鶴。
照ㄴ鏡舞ㄴ山雞。
何勞愁ㄴ日暮。
未ㄴ有夜烏啼。
聊開ㄴ爵金屋ㄴ。
暫合ㄴ夫容池ㄴ。
水光連ㄴ樹動。
花風合ㄴ岸吹。
春杯猶ㄴ汎ㄴ酒。
細果尚連ㄴ枝。
不ㄴ畏ㄴ歌聲盡。
先看ㄴ箏柱敧ㄴ。

◇ 趙之謙・潛夫論

趙之謙(1829～1884 A.D.)도 包世臣의 信奉者로서 包의 「逆入平出」의 筆法을 包 以上으로 실행하였다 한다. 趙는 包法에 北碑를 받아들이고 篆隸慣行 모두이 方法으로 하였다. 때문에 篆書의 正格이라고는 말할 수 없을지 모르겠다. 그러나 이 境地에 이르기까지에는 그는 무서운 篆書의 鍊磨를 겪고 있다. 그리고 이것은 그의 創格이다. 언뜻 보기에 放恣한 듯하지만 篆書의 原理에서 벗어나지 않고 있다. 이 境地를 배우는 것도 一興이 될 것이다.(그림은 潛夫論에서 부터 끝까지를 보여주고 있다.)

趙之謙・潛夫論

子孫永久。則
相習上下無。
所ㄴ竄情。加以
心安意專。安
潛夫論

官樂ㄴ職。図廬
久長。而無ㄴ苟
且之政。
潛夫論

懷伯尊兄大人屬篆　　八月弟趙之謙

徐三庚·臨天発神讖碑

篆書의 書法

◇ 篆書의 基本型

篆書란 말은 한 마디로 말하여 殷代의 文字를 비롯하여 그후 천여년 동안 變遷되면서 쓰인 文字를 말하는 것이지만 여기서는 그 完成된 狀態인 小篆에 대하여 說明하고자 한다. 小篆은 書体에 있어서의 第一의 典型이기 때문이다.

① 一畫의 構造　가장 基礎가 되는 一畫(一·l)은 起筆이나 收筆이 다른 書体에서 보는 것처럼 도드라진 特徵이 없다. 따라서 그 一畫은 다만 形態를 나타낼뿐 전혀 無表情한 것이다.

② 右側転換　例를 들면 国文字의 ㄱ部分에 대하여 篆書에서는 마치 철사를 꼬부리듯이 붓의 方向을 転換시켜 쓴다. 楷書에서 三段으로 꺾는 動作은 마치 용수철이 튀는 것 같음으로 쓴다.

③ 横畫의 位置　水平으로 한다. 楷書는 보통 右側 어깨가 올라간다.

④ 一字의 構成　文字는 正面을 보고 있으며 左右対称, 또는 이에 準하는 形態를 取한다. 人物을 그릴 때 正面을 보도록 그리는 것이 가장 原始的인 것과 마찬가지로 篆書의 正面向이란 書에서의 原始性을 나타내는 것이라 하겠다. 楷書는 힘의 均衡에 따라 正面向이 안된다.

⑤ 構成上의 特徵　縦畫(l)의 統一이 主調로 되어있다. 따라서 그 縦畫에 끌려 글씨는 늘 길어지기 쉽다. 楷書는 힘의 均衡이 모든 것을 支配하여 縦畫이나 横畫에 고루 힘이 加해진다.

⑥ 文字의 性格　위와 같은 條件으로 組織된 篆書의 一字는 無表情한 線을 끌고 다니면서 組立해 놓은 것 같으며 말하자면 幾何圖型的이며 静止的이다. 이또한 古代的인 뜻을 지닌 것으로 篆書가 古代的인 莊重함, 또는 위엄성을 나타내는 근거가 되는 것이다. 楷書는 모든 畫이 有機的으로 組織되여 그 結果 完結性, 明快性을 띠어 매우 복잡한 性格을 띠고 있다.

◇ 篆書를 쓰는 法

小篆의 書体는 특수한 形体의 性格을 띠고 있으므로 이것을 붓으로 쓰는 技法에도 隸書나 楷書와 다른 特殊한 点이 있다. 여기서 小篆의 書法에 대하여 基本的인 것을 図面의 차례로 說明하겠다.

◇ 徐三庚·臨天発神讖碑

徐三庚(1826~1890A.D.)은 篆書나 篆刻이 모두 화려하다. 그는 金石文字의 模刻을 잘하였으며 臨書도 잘하였다. 古今을 통하여 奇品이라 하는 神讖碑를 이만큼 消化한 사람도 드물 것이다. 이 臨書와 原碑를 함께 研究하면 반드시 얻는 것이 있을 것이라 생각된다.

◇ 吳大澂·臨虢季子白盤銘

吳大澂(1835~1902A.D.)은 金石文字의 蒐集에 힘을 기울이고 「說文古籒補」를 著述하여 文字学에 커다란 貢献을 한 사람이다. 그가 碑文을 의뢰받으면 대개 篆書로 썼으며 臨書할 때에는 매우 충실하게 썼다. 篆書의 用筆로서는 鄧完白이 열어놓은 길을 가장 정직하게 걸은 사람이라 한다. 篆書의 用筆로서는 거의 唯一한 것이라 하여도 좋지 않을까 하여 学人의 書로서 篆書로서는 하겠다.

[鑑賞]토록 하였다. (本書 50 P)

(1)

(2)

(1)(2) 一畫・ 먼저 大前提로서 알아두어야 할 일은 小篆의 一畫은 静止的이며 無表情하다는 性格을 理解해야 하는 일이다. 따라서 起筆, 終筆, 또 線의 体質 도 모두 無表情해야 한다. 그러기 위하여 우선 起筆에서 붓끝을 筆線 속으로 밀 어 둥글게 한다. 線을 늘일 때에는 지금 밀어 넣은 붓끝의 方向을 바꾸어 늘이되 붓끝이 한쪽으로 기울지 않도록 線의 中央을 지나가도록 한다 (이것을 中鋒 이라 한다). 그리고 멈출 때에는 끝난 부분에서 그대로 자연스럽게 붓끝을 세우 면서 거둔다. 멈춘다든가 뽑아낸다든가 하는 作用을 나타내지 않도록 한다. 起筆을 다시 바꾸어 설명하면 線이 進行될 方向과 反対의 方向으로 붓끝을 밀 어넣어 글씨의 끝을 둥글게 하고 붓끝이 퍼지지 않도록 하면서 옆으로 또는 아래쪽 으로 進行시킨다. 橫畫, 縱畫 모두 이 原則으로 하는 것이나 起筆할 때 글씨의 끝을 둥글게 하는데 原則的으로 오른쪽 方向으로 한다. 篆書는 모두 이 要領으로 基本型에서 説明한 性格에 따라서 붓을 움직여 나간 다.

(3)

(3′)

(3) 큰 입구변. 楷書의 筆順과 마찬가지로 위의 그림처럼 쓰면 된다. 왼쪽 어깨 (左肩)에서 꼬부릴 때에는 철사를 휜 것처럼 方向転換을 하면 된다. 또 転換点에 서는 中鋒을 実現시키기 위하여 손가락의 操作으로 붓대(筆管)를 조금 右回転시 킨다 (일반적으로 執筆法으로서 손가락을 作用시켜서는 안된다고는 하지만 극단적 으로 작용시키지 말라는 말로 받아들이면 된다고 생각하서는 안된다). 또 붓이 連結하는 곳을 잘 융합되도록 하여 이어나가면 조금도 모나지 않게 쓸 수 있다. 이 융합시 키는 要領은 篆書의 도처에서 응용되어야 한다.

큰입구변의 左半部를 윗부분의 중앙에서 起筆하여 아랫부 분의 중앙까지를 一筆로 쓰고 나머지를 또 一筆로 하여 연결하도록 元의 吾丘衍 이 그 著書에 쓰고 있지만 이렇게 하면 右肩 左肩의 연결 부분은 자연스럽게 되 다. 글씨의 연결 부분 (겹치는 곳)이 눈에 띄지 않도록 혹처럼 번져 나와서는 안된

겠지만 上下의 中央部에서의 連結部가 부자연스럽게 될 수도 있을 것이다. 이밖 에 1의 順序를 ㄴ으로 하고 2의 順序를 ㄱ으로 하여 연결하는 方法도 있겠는데 速度는 이편이 빠를 것 같다. 以上이 篆書를 쓸 때 기초적으로 알아둘 일이다. 나머지는 이 要領으로 다만 篆書의 原型을 늘 염두에 두면서 쓸 것. 그리고 筆順은 다른 書体와 같은 順序로 자연스럽게 붓을 이끌어나가면 된다.

(4)

(4′)

(4) 宀 (갓머리변) 中央의 点 부분에서 起筆하여 아래로 끌다가 左回転하여 左 半分의 들보(棟)를 만들고 左肩에서 부드럽게 回転시키면서 내려 쓴다. 右半部도 같은 要領으로 쓴다. (4′)의 方法은 吳讓之가 즐겨 쓰는 方法인데 이렇게 하더라 도 整形되기만 하면 상관이 없는 일이다.

(5)

(5′)

(5) 广 (엄호밑) 이것은 갓머리변처럼 左半分을 먼저 쓰고 왼쪽 들보를 나중 에 쓰는 것을 原則으로 하지만 点, 横畫, 다음에 縱畫의 順序로 쓴 사람도 있다.

(6)

(6′)

(6″)

(6) 口 (입구변) 오른쪽 세로畫부터 시작하여 右転하여 아래의 部分에서 連結시키고 마지막 에 위의 가로畫을 쓴다. 三筆로써 完成시킨다. (6′)(6″)의 方法도 가능하다.

에 왼쪽 세로畫을 쓰고 에 위의 가로畫을 쓴다. 三筆로써 完成시킨다.

(7)

(7′)

(7) 月 (달월변) 먼저 위의 비스듬한 畫을 위쪽에서 左下로 내려 그어 외곽을 완성한다. 그리고 안쪽에 짧은 畫을

에 右側에서 아래쪽으로 내려 그어 외곽을 완성한다. 그리고 안쪽에 짧은 畫을

5

두 개 써넣는다. 또 외곽의 모양이 달라지면 내곽(안쪽)의 짧은 두 개의 畫의 順序가 달라지기도 한다. 즉 圖面(7)의 경우처럼 외곽을 左上에서 一筆로 完成하고 내곽의 작은 畫은 왼쪽을 먼저 하는 편이 자연스럽다.

(8) 右와 左 「右」는 위의 畫을 가로로 쓰다가 一回轉하여 左便으로, (8') 「左」는 右上으로부터 시작하여 一回轉하여 右便까지 一筆로 쓴다. 다음에 中央의 縱畫을 쓰고 끝으로 中央의 畫을 曲線으로 내려 쓴다. 이것도 字形이 커서 一筆로 쓰기 어렵다거나 形態를 만드는 趣味로서 그렇게 쓰고 싶을 때에는 (8')나 (8'')처럼 四畫으로 써도 된다.

(9) 艸・草 (초두밑) 原則的으로 왼쪽을 쓴 뒤 오른쪽을 一筆로 쓴 뒤에 中央의 縱畫을 쓰고 끝으로 中央을 쓴다. 때로는 (9')처럼 왼쪽을 一筆로 쓰는 경우도 있다.

(10) 木(나무목변) 「草」가 발전된 끌인 「木」의 경우 頭部는 (9)와 같은 要領으로 쓴 뒤에 왼편의 曲線, 그리고 오른편의 曲線을 그어내린다.

(11) 扌・手 (좌방변・손수변) 이것도 초두변(艸)과 마찬가지로 위의 左―右, 다음에 아래의 左―右, 끝으로 中央의 一畫을 쓴다. 이것도 圖面 (9)와 마찬가지로 縱畫을 먼저 써도 상관은 없다.

(12) 氵・水 (삼수변) 縱畫을 먼저 쓰고 左上, 左下 다음에 右上, 右下를 쓴다. 上下의 二畫을 一筆로 쓰는 사람도 있다. 이것이 하나의 方法이며 경우에 따라서 (12')처럼 中央을 먼저 쓰고 右上, 左上, 左下, 右下로 쓰기도 한다.

(13) 糸(실사변) 이것도 번호순으로 위와 같은 要領으로 하면 자연스러우나 만약 변이 복잡하여 糸를 가늘게 하고자 할 때에는 (13')처럼 쓰고 또 반대로 糸를 폭넓게 쓰고자 할 때나 糸를 독립시켜 한 字로 쓸 때에는 (13')처럼 (13'')처럼 나누어서 써도 된다.

(14) 小・心 (심방변) 左上으로부터 시작하여 左便으로 右便의 上畫을 右便으로 볼록하게 하면서 왼쪽을 먼저 쓴다. 다음에 이것과 대응시키면서 右便의 畫을 조그맣게 싸는 듯 쓰고 끝으로 左下의 畫을 曲線으로, 길게 느린다. 이것을 (14')나 (14'')와 같은 순서로 쓸 수도 있다.

(15) 之(갈지) 中央의 一畫을 세운다. 다음에 右上의 一畫을 첨가하고 다시 左下의 一畫을 덧붙인다. 끝으로 밑의 橫畫. 이것은 위로부터의 位置의 順으로 쓴 것이다. (15')처럼 左右의 가지를 쓸때 왼쪽을 먼저, 오른쪽을 다음에 써도 된다.

글씨를 쓴다는 動作은 오른손에 쥔 붓으로 書者의 눈앞에 어떤 平面形을 만드는 일이다. 이 경우 당연히 이 平面形의 左上과 右下의 구석을 연결한 一對角線에 따라서 字畫을 運筆하는 것이 筆順의 原則이다. 다만 楷書에서 一筆로 쓰는 것도 있으므로, 위로부터 아래의 順으로, 왼쪽으로부터 오른쪽으로 나누어 二筆로 쓰는 일도 있으므로 背骨以外의 枝葉의 畫은 좀 복잡하다. 앞에서 「心」의 筆順을 세개든 것도 이 原則에 따른 것이다. 明・陶郁의 「篆法撮要」에 의한 篆의 筆順을 위의 圖面에서 參考하기 바란다. 이 筆順에는 찬성하기 어려운 것도 있으나 이러한 方法이 있을 수 있다는 점을 알아두면 된다. 篆書는 四角形으로도 쓰고 橫長(옆으로 길게)으로 쓰며 특히 縱長(가로로 길게)으로 쓰는 일도 있으나 基本으로 서는 다소 縱長(가로로 길게)으로 쓰며 특히 瑯邪台刻石 등은 다리를 길게 풀어 泰山刻石보다 더욱 날씬하게 느껴진다. 長脚은 篆書에 있어서 선 모습이므로 이를 특히 長脚篆이라 부르기도 한다.

◇ 붓에 対하여

秦代에 어떤 붓을 썼는지는 오늘날 정확히 알 수 없다. 다만 獸毛를 가지런히 묶어서 자루에 단다는 점에서 原理的으로 지금의 붓과 다를 바가 없다. 이것은 紀元前 四~五世紀, 始皇보다 오랜 戰國時代의 붓이 長沙에서 발굴되었으며 이어 漢代의 붓이 居延에서 발굴된 事實로서 알 수 있는 일이다.

篆書의 專門家 중에는 篆書 쓰기에 가장 알맞는 붓을 고안해서 쓰는 이도 있다 하지만 楷書든 篆書든 行草든 똑같은 붓으로 쓸 수 있는 것이므로 書体에 따라 붓을 가려 쓸 필요는 없는 것이다.

옛사람들은 붓의 鋒을 태우거나 잘라서 전하여지고 있으나 여느 붓으로 못 쓸 것은 없다. 鄧石如 무렵부터 붓끝을 태우는 일을 하지 않았다고 한다.

漢代毛筆 (居延出土)

戰國時代毛筆 (長沙出土)

段玉裁・說文解字注

金壇段玉裁注
說文解字第一篇上

吳大澂・說文古籀補

容庚・金文編

孫海波・甲骨文編

◇ 字 典

楷書든 草書든 쓰기 전에 字形을 확인할 필요가 있는데 특히 篆書는 더 필요하다. 따라서 적당한 字典을 여러 종 備置하여야 한다.

字典에서 제일 먼저 들 수 있는 것은 漢의 許慎이 編著한 「說文解字」이다. 西紀 一〇〇年, 世界 最古의 著作이면서 現今까지 쓰이고 있는 이 書다. 字形에 대하여는 現在 더 깊은 研究가 되어 있지만 字義에 대하여는 이 「說文解字」를 일이 있을 때마다 찾아보아야 한다.

「說文」으로 略稱되는 이 書에는 수많은 注解가 있으며, 위 한 「說文學」이라는 한 分野가 있을 정도다. 적어도 清의 碩儒인 段玉裁의 「說文解字注」, 즉 「段注說文」만은 갖추어야 한다.

○ 說文解字注十五卷 段玉裁 撰
여러 版이 있으나 台灣의 芸文印書館이 影印한 洋裝 一冊本은 索引이 붙어 있어 初心者에게 편리하다.

○ 說文古籀補十四卷 吳大澂 撰
說文은 小篆을 親字로 하고, 古文이나 籀文이라고 일컫는 더 오래된 字形을 모아 놓고 있다.

○ 說文古籀三補十四卷 強運開 撰

○ 金文編十四卷 容庚編 中国科学院考古研究所校訂 科学出版社刊

○ 甲骨文編十四卷 孫海波 撰

○ 鍾鼎字源五卷 汪立名 編

○ 古籀彙編十四卷 徐文鏡 編

鍾鼎字源、說文古籀補、金文編、殷虛文字類編、古籀文字徵 등을 모두 모아 서 매우 편리하다.

以上 꼭 備置할 만한 것이다.

徐文鏡・古籀彙編

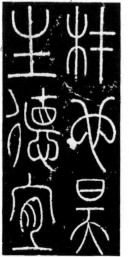

唐・李陽冰・三墳記

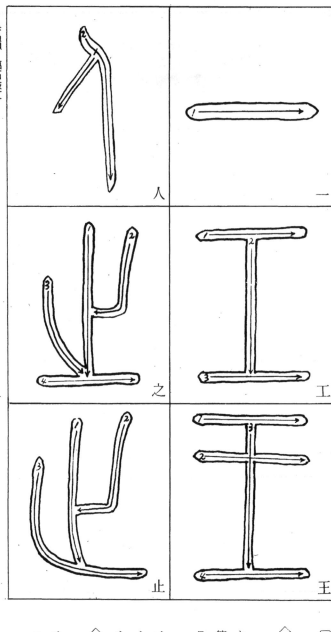

吳昌碩・臨石鼓文

一　人　工　之　王　止

[用筆法 1]

◇ 起筆과 收筆

一点一畫에는 명확한 起筆과 收筆이 있다. 起筆은 한 畫의 開始, 붓을 처음 대는 것을 말하고, 收筆(또는 終筆)은 한 畫의 끝맺음, 즉 붓의 거둠을 말한다. 起筆과 收筆한 곳의 狀態 여하에 따라서 筆體의 특징이 생기는 것이며, 그 点畫의 모양새를 결정지우는 열쇠가 되므로 起筆과 收筆은 매우 注意하여야 한다.

한 畫을 쓸 때 단숨에 그리는 것이 아니고 起筆, 行筆, 收筆이 분명하여야 한다. 한 畫을 긋거나 내리긋는 동안, 즉 行筆하는 동안에 중간중간 머물러 가며 進行하다가 鋒(붓끝)을 進行하여 오던 쪽(反對方向)을 향하여 되돌려 收筆하여야 한다.

◇ 藏鋒

藏鋒이란 鋒을 휩싸서 감추듯 起筆하여 筆畫이 시작되는 곳과 끝나는 곳에 鋒의 끝이 나타나지 아니하는 것을 말한다. 藏鋒의 方法으로서 起筆에는 逆筆을 쓰고 收筆에는 回鋒을 쓴다. 즉 「逆入倒出」의 方法이다.

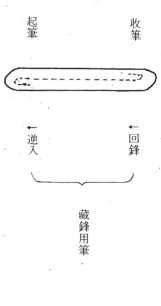

收筆　起筆
回鋒　逆入
藏鋒用筆

[用筆法 2]

◇ 中鋒

篆書의 用筆에서 가장 중요한 것은 붓을 中鋒(또는 正鋒)으로 하여 쓴다는 일이다. 中鋒으로 붓을 쓴다는 말을 쉽게 풀이하면 線의 中央으로 붓의 中心이 지나가게 한다는 것이다.

篆書는 藏鋒用筆로 쓰는데 이 用筆은 鋒의 끝이 露出되지 아니하고 点畫 안에 모든 氣力이 包藏되어 있는 까닭에 함축적인 感覚을 주는 것이다.

9

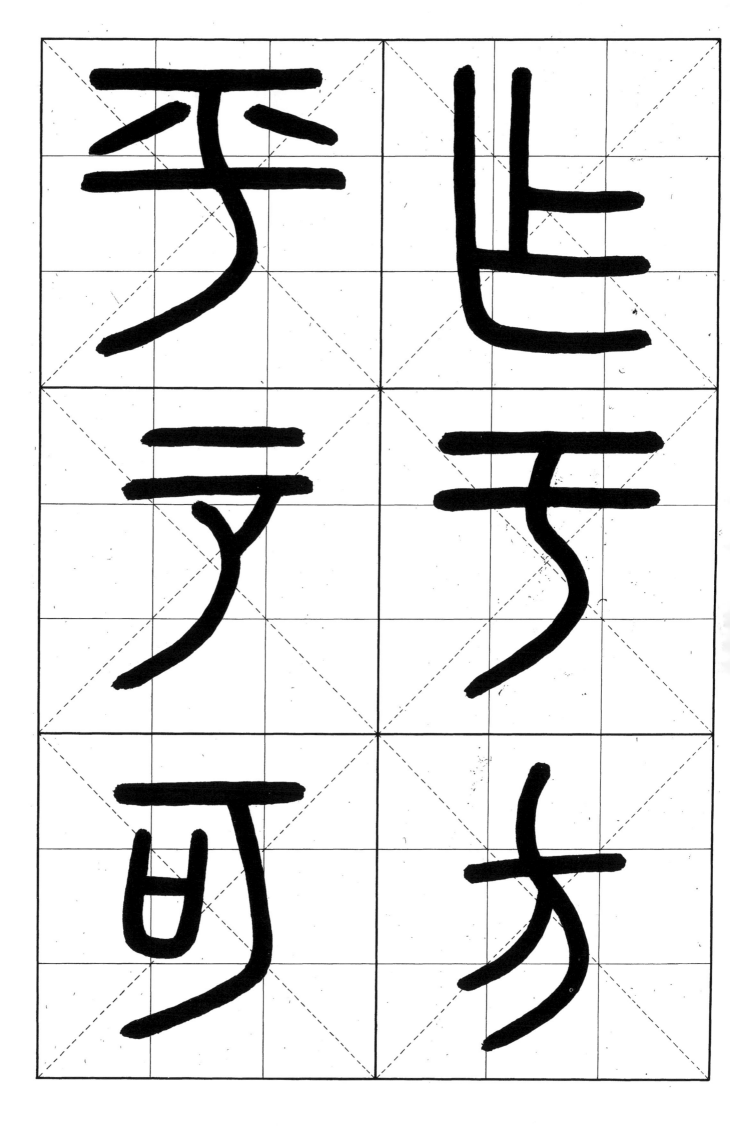

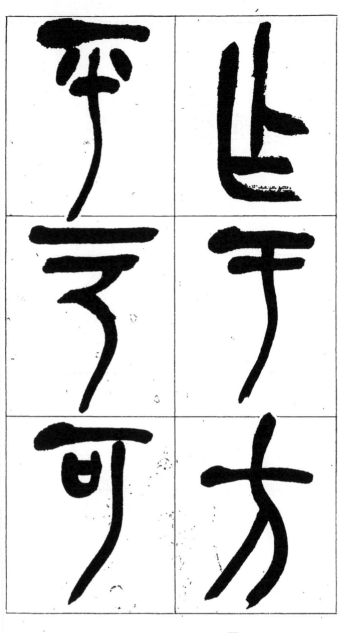
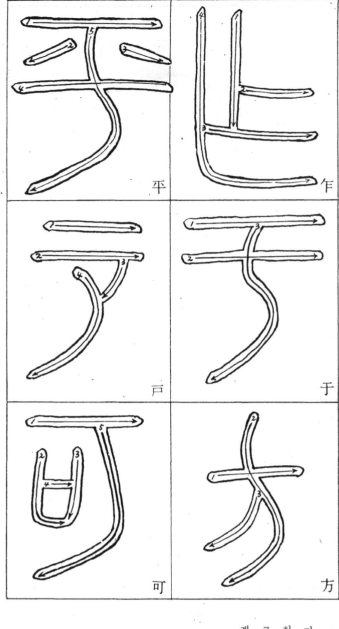

요컨대 힘을 線畫의 中心에서 벗어나지 않도록 긋도록 한다. 이렇게 하기 위하여는 起筆할 때 붓끝을 左에서 右로 마는 듯한 藏鋒을 써야 하지만 너무 힘이 들어가면 起筆이 혹처럼 되어버리므로 가볍게 붓끝을 쓰고자 하는 線의 反対方向으로 찔렀다가 붓끝을 가볍게 가다듬고 나서 붓을 進行시키는 것으로 생각하면 되겠다. 붓이 종이에 당자마자 생각도 없이 点畫을 써서는 안된다.

붓의 中心
힘의 中心
線畫

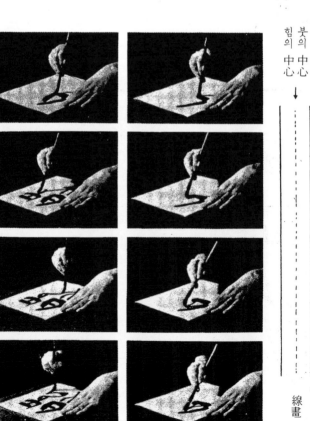

[用筆法 3]

◇ 篆書의 本質

伝統的인 篆書는 붓끝을 筆畫 밖으로 내밀지 않는다. 즉 藏鋒으로 써야 하는데 一点一畫이 모두 그렇다. 起筆부터 終筆(収筆)까지 굵기가 같은 하나의 線을 긋는다. 이것이 篆書用筆의 첫걸음이다. 起筆을 逆入하고 行筆하다가 収筆은 써 오던 反対方向으로 붓끝을 멈칫 세우는 듯하는 要領(이때 붓끝이 서게 되어 다음 畫으로 쉽게 이어진다)을 터득하는데는 상당한 시간이 필요하지만 修練하는 동안에 붓의 速度나 壓力의 程度와 변화 리듬은 자연히 터득된다. 細部에 걸친 붓 다루기보다는 오히려 篆書를 배우기 시작하여 누구나 처음에 빠지는 결점 — 겉모양은 篆書를 흉내내고 있지만 楷書의 筆意가 나타나고 있다 — 에 대해서 말해 두고 싶다.

우리들은 楷書

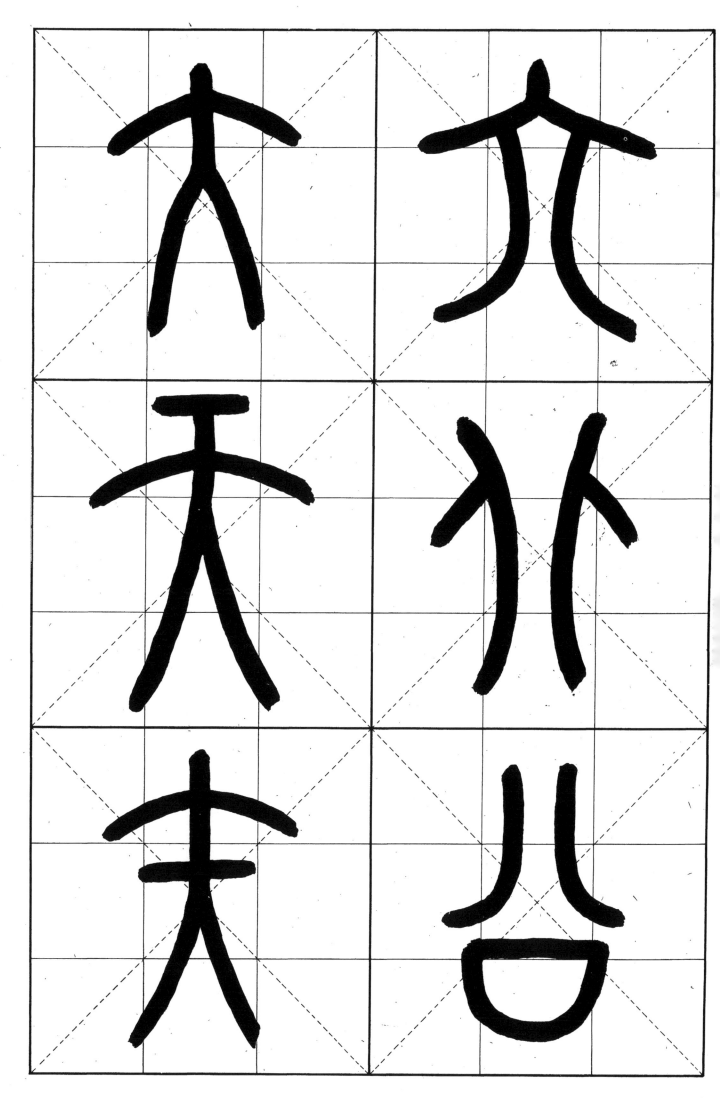

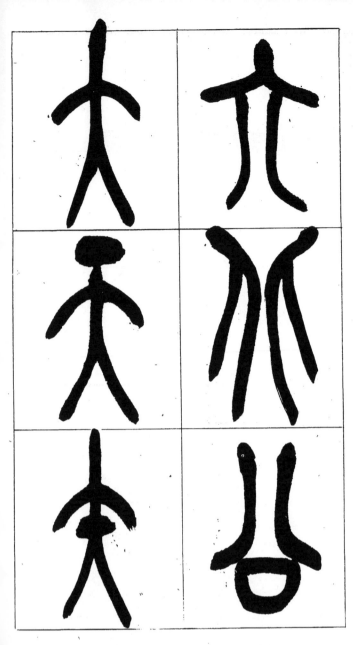

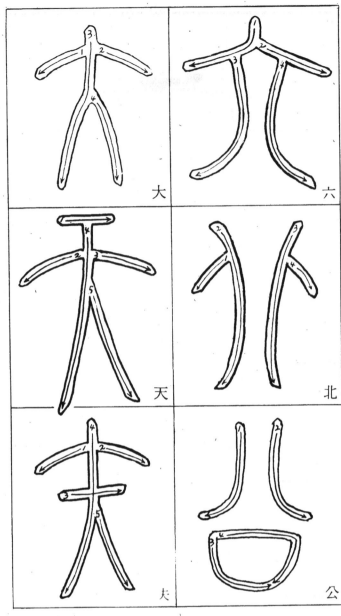

大

六

天

北

夫

公

書時代에 살고 있으므로 당연한지는 모르겠으나 篆書를 쓰는 이상 楷書에서 익

혀진 文字構造에의 感覺을 우선 씻어낼 필요가 있다. 이를테면 「夫」라는 文字를

初步者가 篆書로 쓰면 양쪽다리가 벌어지게 쓰기 쉽다. 楷書의 感覚이 모르는 사

이에 나와버리기 때문이다. 이 習慣을 없애기 위해서는 篆書의 本質을 구명한 후

에 習練을 쌓을 必要가 있다.

14

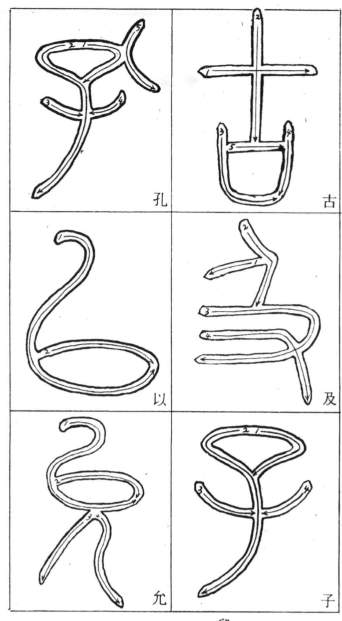

孔　古　以　及　允　子

殷・甲骨文

篆書의 理解 —篆書의 歷史—

◇甲骨文

지금으로부터 六十余年前 河南省安陽縣의 小屯에서 文字가 새겨진 骨片이 다수 發見되었다. 이것은 殷代王의 行動·王室의 大事 등에 対하여 亀甲·獣骨을 태워서 그 吉凶을 접친 것이었다. 여기 새겨진 卜問의 文字를 甲骨文이라 하며 그 文言을 卜辞라 한다.

이 骨片에는 五件의 卜問이 적혀 있는데 上部의 辞는 骨이 缺損되어 文意를 알 수 없다. 文字에는 精気가 서려 있으며 版形은 크다. 殷의 書法은 모두 直이기 때문에 甲骨文을 臨摹할 때는 健豪(빳빳한 붓)를 쓰고 먼저 横과 縱의 字畫을 익힌 다음 転折의 角度를 익혀서 文字의 結構를 얻은 후라야 甲骨文字의 精神을 얻을 수 있는 것이다.

左·癸酉卜，敵貞。旬亡囚。王二曰，亡……有祟。五日丁丑，王賓三中丁卜勹，陰。
在三郎·十月。
右下·己卯。媚。子弦入。宜羌十一右·癸未卜，敵貞。旬亡囚。王固曰，乃兹亦有祟。若偁。甲午，
中·癸巳卜，敵貞。旬亡囚。
中·希。六日戊子，子弦囚。一月。
王往逐鹿。獲。臣甾車馬礉，馭王車，子央亦墬。
上·来婎 八日 口亡 一月

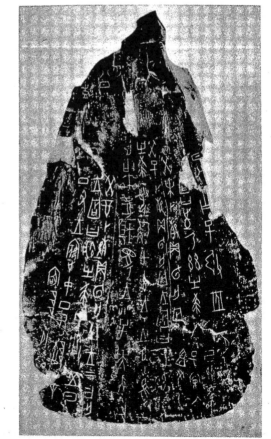

殷·甲骨文

15

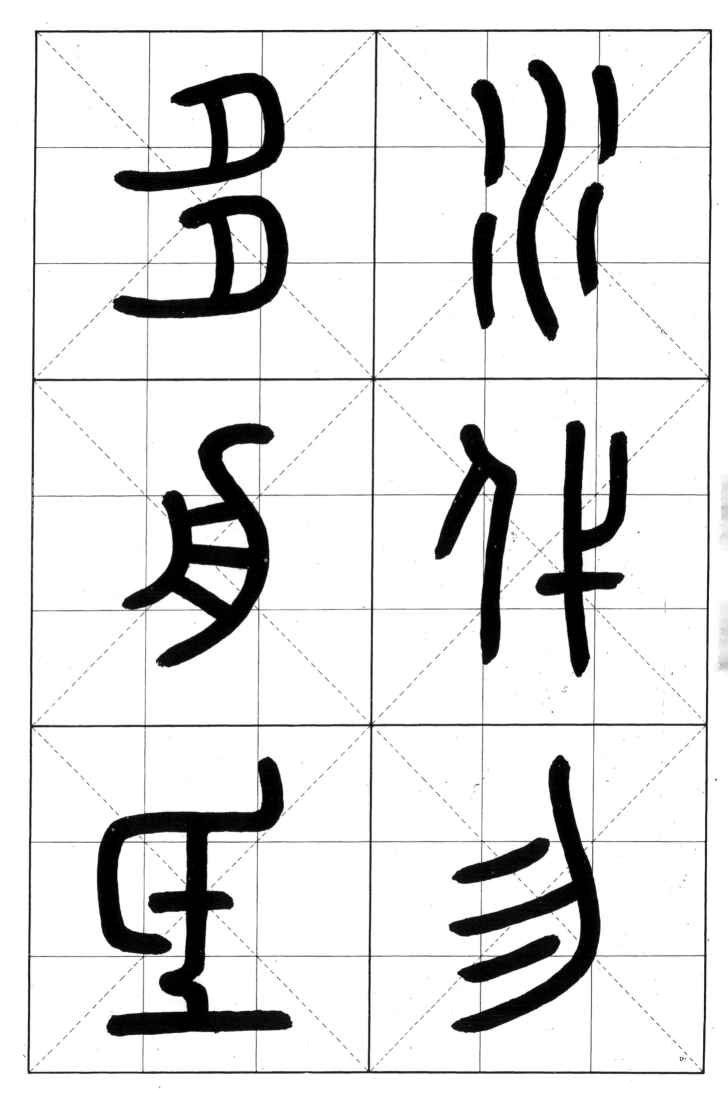

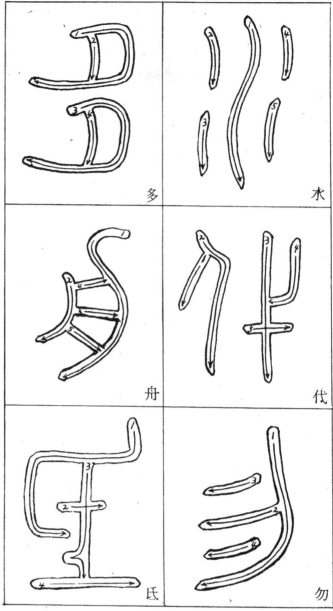

多　水

舟　代

氏　勿

殷

・金文 図象文字

1
亜醜形罍　亜醜形

2
螭形父丁段　螭形　父丁

3
小臣餘犠尊
丁巳、王省𦦖。蘷且。王易小臣餘蘷貝。隹王来征人方、隹王十祀又五、肜日。

◇ 金文 図象文字

初期의 銅器銘에는 符号化한 文字以前의 図象的인 文字가 하나 또는 数個 쓰여있다.

(1)의 相対한 両蟠은 아마 氏族의 標章인 듯하며 現代的인 図案을 상기시킨다.

(2)는 亜字形 속에 冠을 쓴 坐祝이 器를 받들고 있는 象인데 邑酌을 관장하는 職能団体의 氏族標章인 듯하다.

(3)은 王이 東征時에 随従한 小臣餘에게 賜貝한 일이 있다는 記録이다.

이와같은 그림을 文字의 原始形과 관련하고 있는 만큼 이 造型에 書法化의 테크닉을 加味하면 그림을 文字의 原始形과 생생하며 묘한 作品을 얻을 수 있다.

17

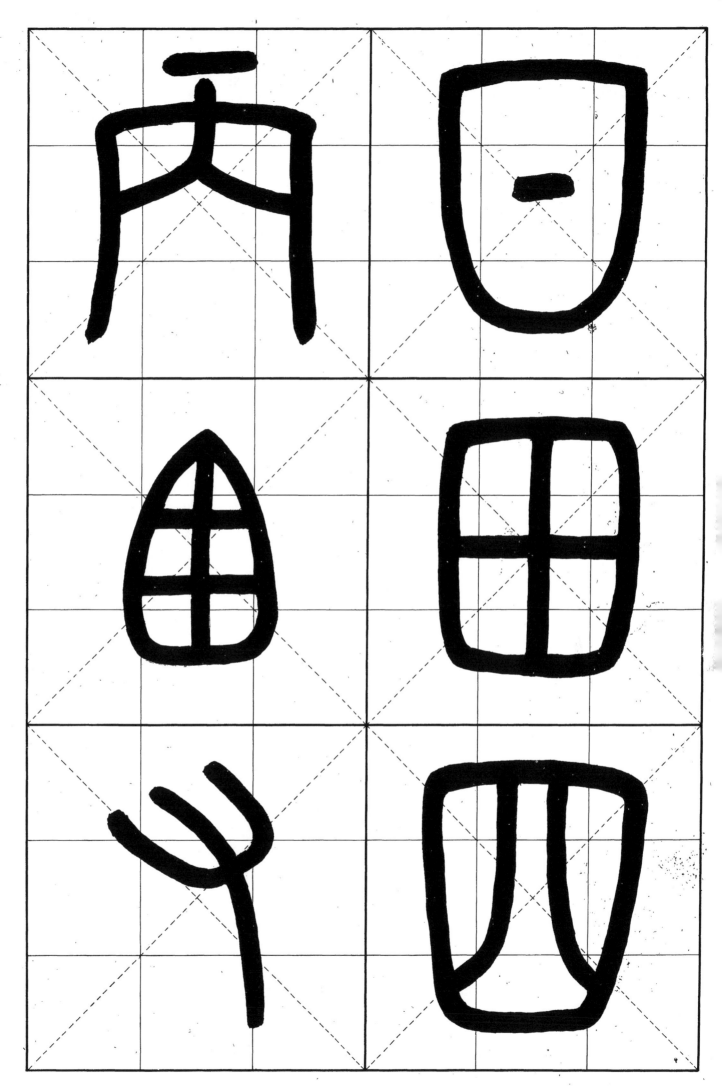

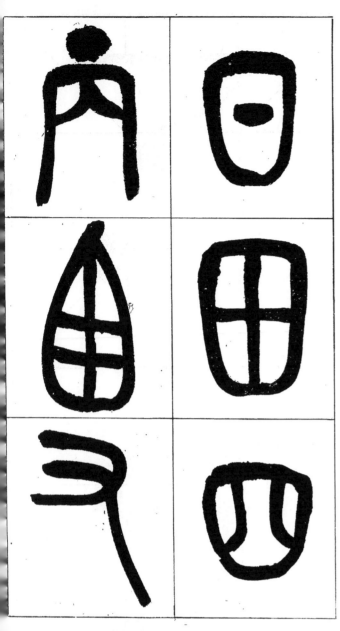

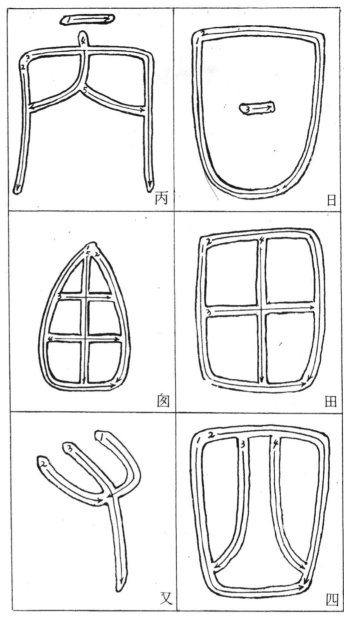

丙　日　囱　田　又　四

周・史頌殷

◇ 史頌殷

史頌殷에는 四器가 있다. 이 銘文은 六行 六十三字이다.

史頌이 王命에 따라 蘇君의 땅을 순찰하고 그 地方의 유력한 人士와 만나 盟誓의 儀禮를 가진 후에 기증받은 吉金으로 이 器를 만들었다.

文字는 殷의 遺風에서 벗어나 字形・書線・字間・行間이 모두 均整하여 西周 後期의 전형적인 書風을 보이고 있다.

宋・夢英・十八體書

佳三年五月丁巳、王在宗周。命二史頌一省二蘇、休有二成事一。蘇賓三章・馬四匹・吉金。用作二䵼彝一。頌其萬年無彊、日逷二天子顯命一。子子孫孫、永寶用。

晉・王君神道闕

"晉故安
丘長城陽
王君墓神
道、大康
五年歲在
甲辰安丘
立"

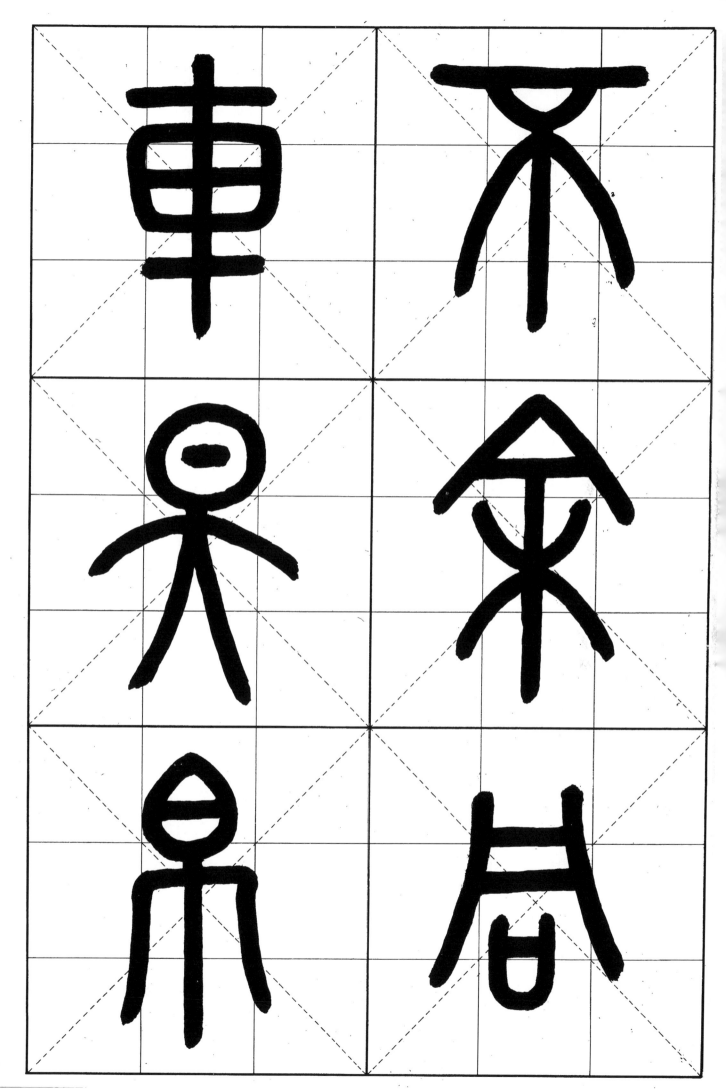

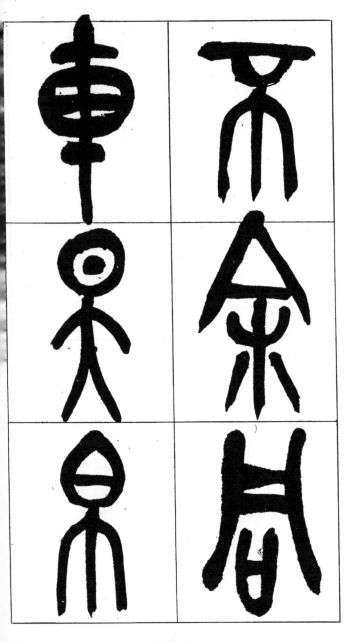

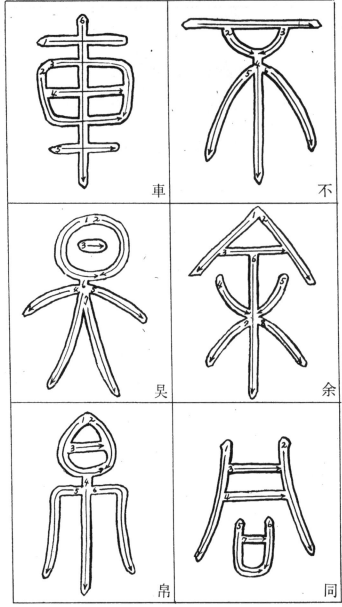

車　不

吳　余

帛　同

春秋・王孫遺者鐘

◇ 王孫遺者鐘

　春秋威烈期頃의 徐国의 器. 百十七字의 銘文은 美辭麗句를 쓰고 있으며 書는 王畿의 書風으로부터 멀어져、楚를 代表로 하는 南土系의 形式을 展開하고 있다. 書는 正・初・吉・亥・孫・自・作 등에서 보는 바와 같이 並行하는 線의 間隔을 極端的으로 좁히고、한편 극단적으로 긴 線을 섞어 상쾌한 感을 준다. 또한 金文末期에 볼 수 있는 퇴폐적이며 異質的인 아름다움을 보여주는 一例라 하겠다.

戰国・越王矛

"越王者旨於賜"

戰国・吉日劍

"胄之少虞" 部分

蕭君墓誌蓋

"蕭君墓誌"

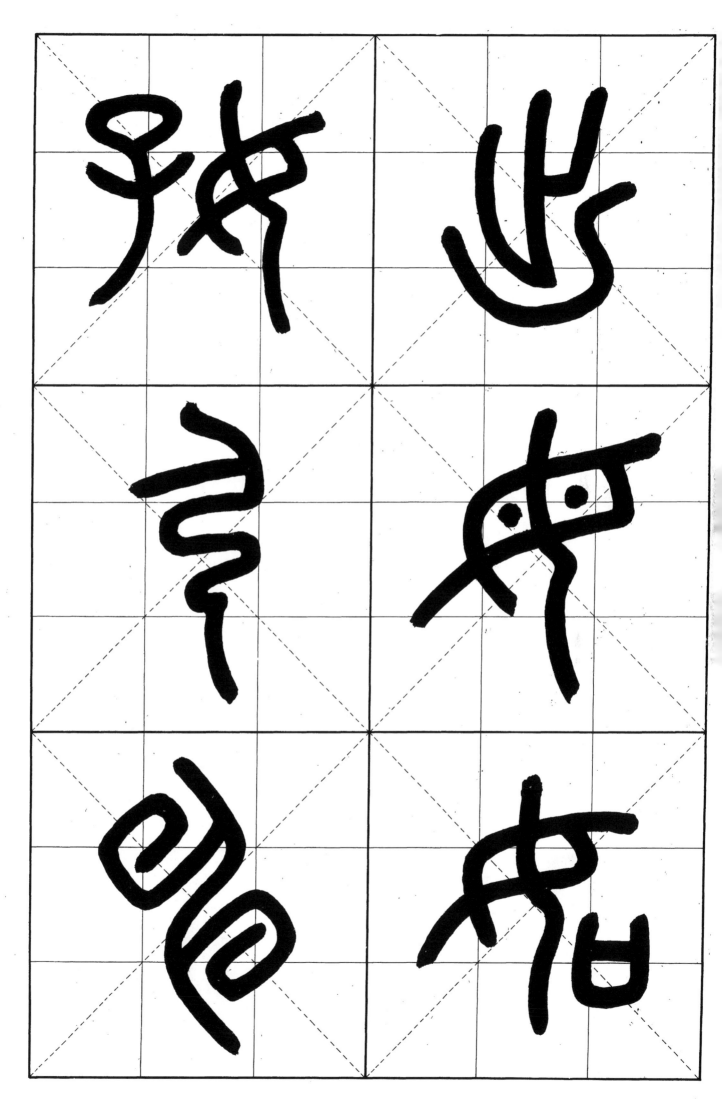

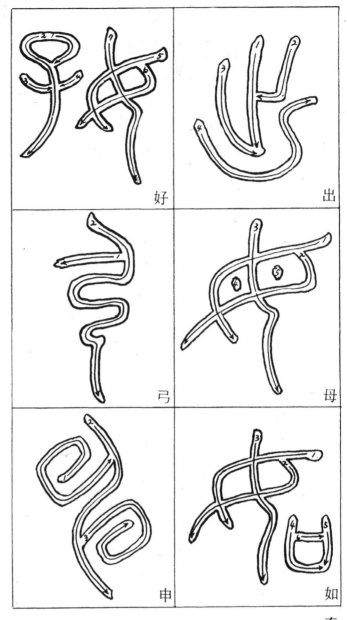

好

出

弓

母

申

如

秦·權量銘

◇ 權量銘

始皇帝는 天下를 평정하자 列国의 度量衡을 統一하고 새로이 標準器를 만들어서 頒布했다. 그 저울의 分銅을 権이라 하고 말(斗)을 量이라 했다. 이 権·量에 始皇帝의 詔를 새겼다. 木量에는 銅板을 붙였다. 右上의 寫眞이 그것이다. 隷書의 시작으로 볼 수 있는 이 通行体에서는 殷器銘에서 느끼는 위엄이나 압박감이 없다. 이것을 臨하거나 또는 이에 따른 作品을 쓰고자 하면 字形的으로도, 書法的으로도 소위 篆書의 書法에서 開放되지 않으면 이 感情이 나오지 않는다. 그러기 위해서는 字形의 大·小·行間·字間·筆压의 변화 등을 교묘하게 뒤섞을 필요가 있다.

廿六年。皇帝尽并兼天下。諸侯黔首大安。立号為皇帝。乃詔丞相状·綰。法度量 則不壹歉疑者。皆明壹之。

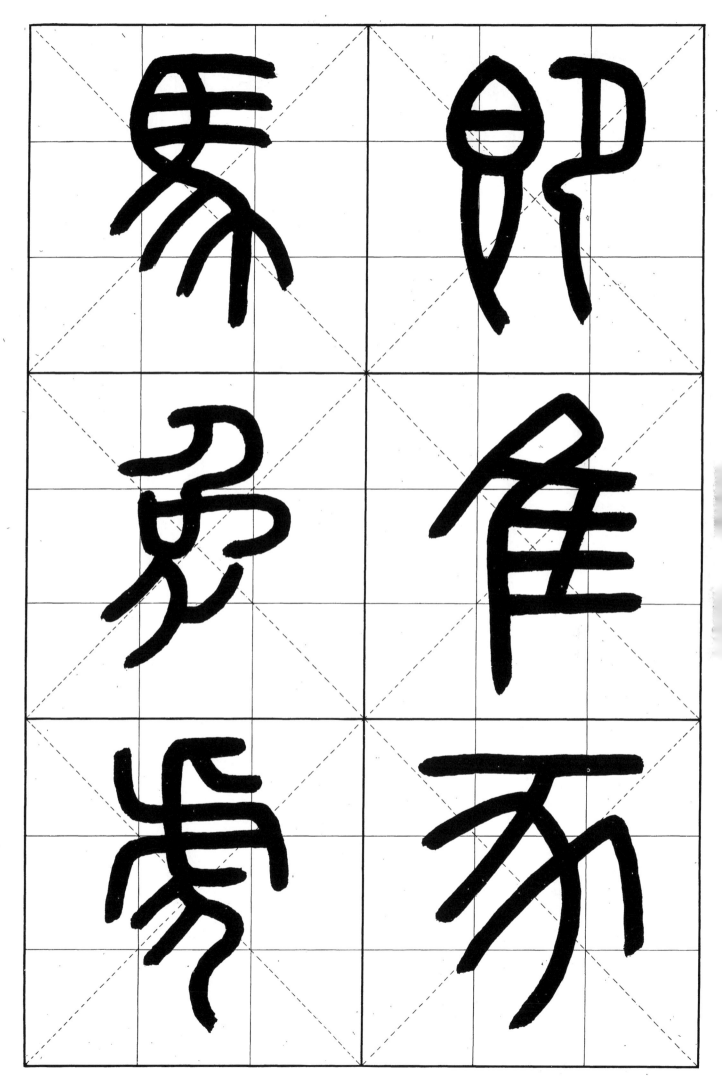

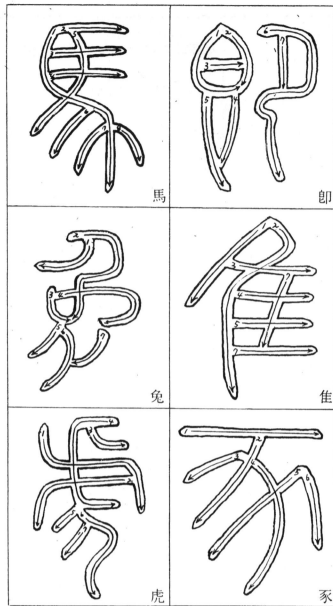

馬

卽

兔

隹

虎

豕

新·嘉量銘

◇ 嘉量銘

漢室의 外戚인 王氏 一族에서 나온 王
莽은 어린 平帝를 弑害하고 皇帝의 位
에 올라 国号를 新이라 고쳤다. 그는
貨幣·度量衡을 바꾸고 始皇帝를 본따서
그 器에 詔書를 새겼다.

王莽은 당시에 통용되고 있던 隷書를 싫
어하여 篆書를 썼지만 그 体는 秦篆과는
달랐다. 稜角이 있는 上部構造는 漢代의
것인데 이에다 秦篆의 특징인 長脚을 붙
인 것은 멋있는 着想이라 하겠다.

25

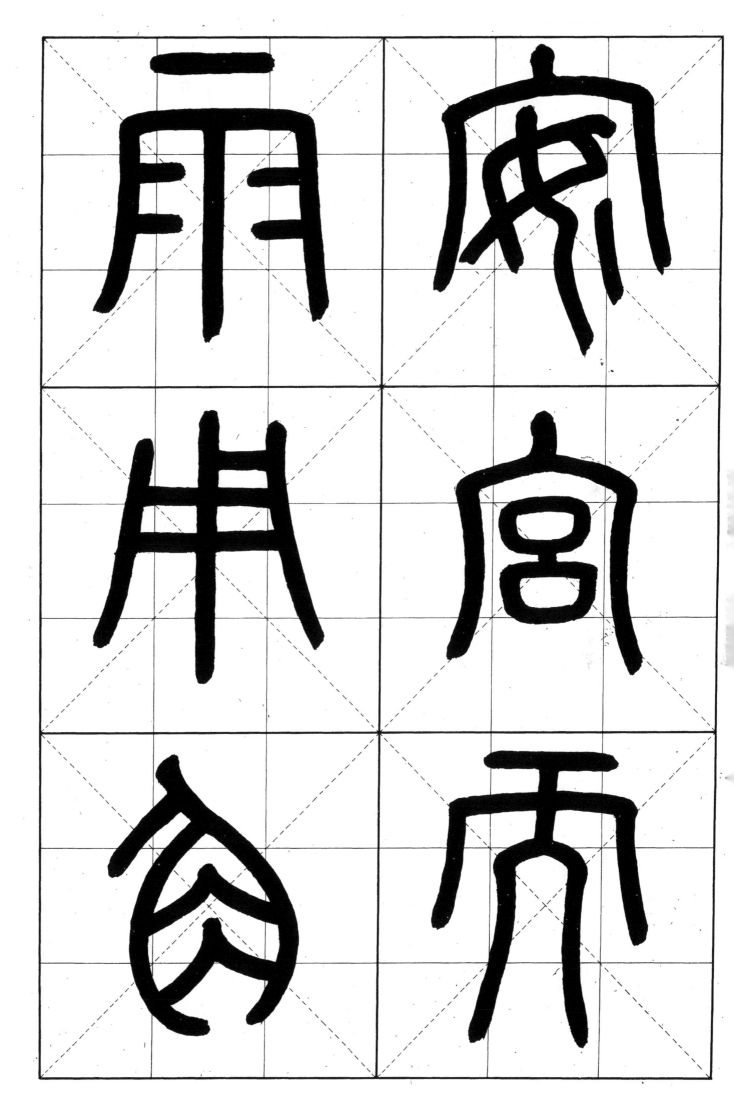

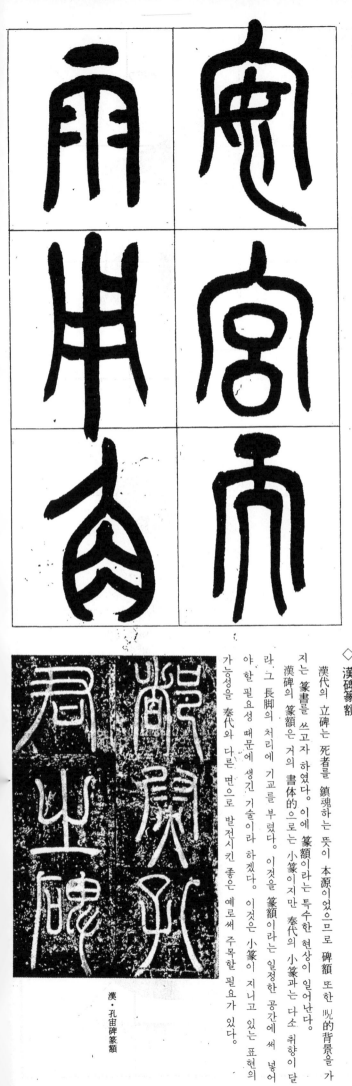

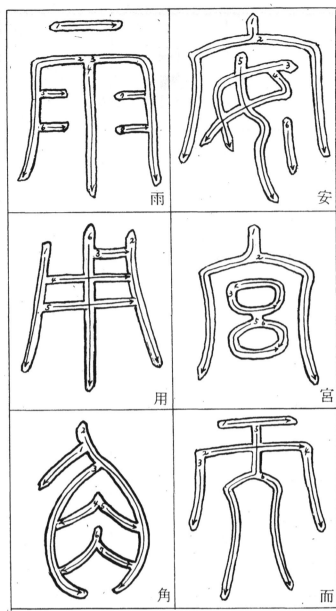

雨

安

用

宮

角

而

漢碑篆額

韓仁銘·碑篆額　漢循吏故聞憙長韓仁銘

◇ 漢碑篆額

漢代의 立碑는 死者를 鎭魂하는 뜻이 本源이었으므로 碑額 또한 呪的背景을 가지는 篆書를 쓰고자 하였다. 이에 篆額이라는 특수한 현상이 일어난다.

漢碑의 篆額은 거의 書体的으로는 小篆이지만 秦代의 小篆과는 다소 취향이 달라.그 長脚의 처리에 기교를 부렸다. 이것을 篆額이라는 일정한 공간에 써 넣어야 할 필요성 때문에 생긴 기술이라 하겠다. 이것은 小篆이 지니고 있는 표현의 가능성을 秦代와 다른 면으로 발전시킨 좋은 예로써 주목할 필요가 있다.

漢·孔宙碑篆額

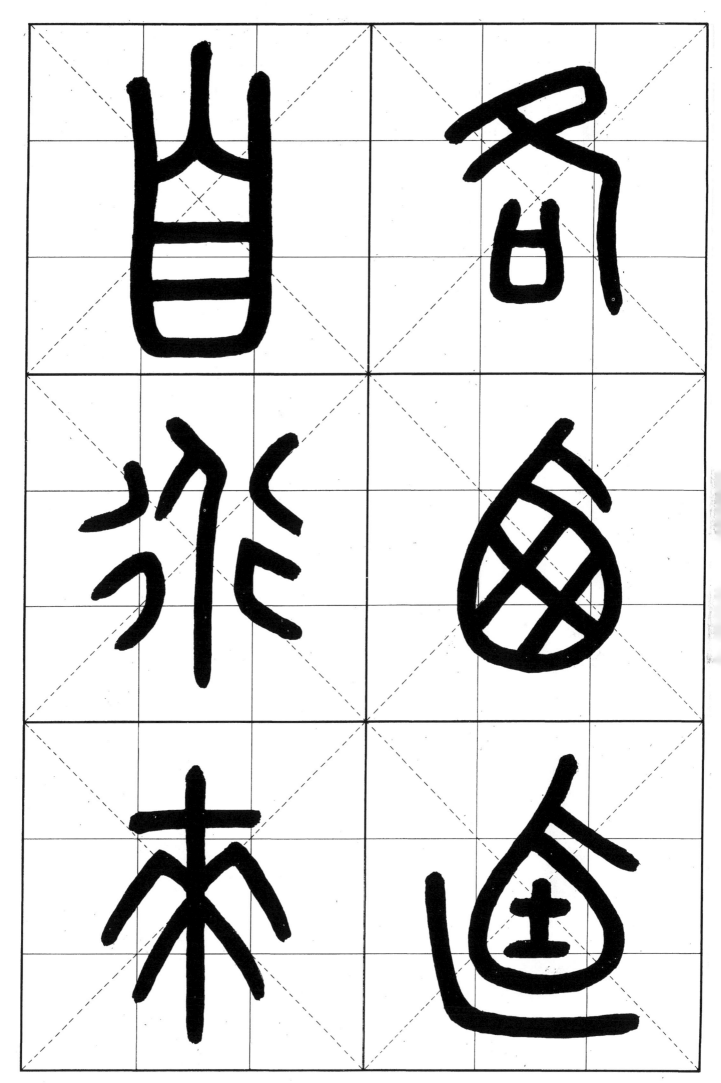

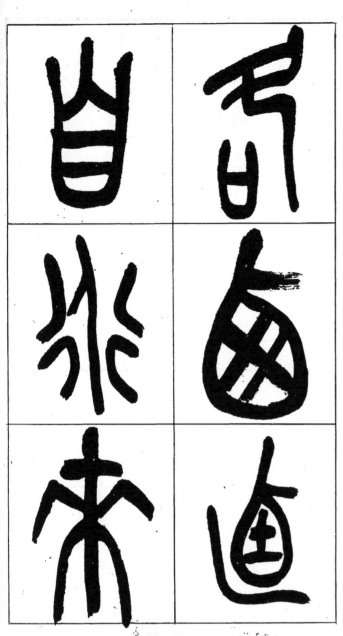

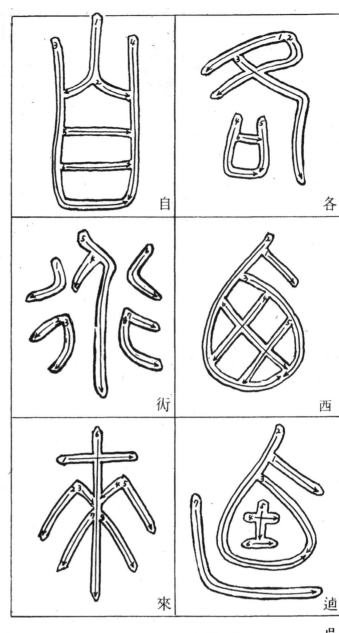

自

各

術

西

來

逎

周·大盂鼎

◇ 大盂鼎

西周初期의 金文으로써 文字의 形과 字畫이 調整되어 橫의 一線上에 잘 맞추어져 있다. 그러므로 臨하기가 재미없게 되기 쉬우며 쓰기 어렵기도 하다.

이 銘은 소위 古文의 特徵인 字脚이 짧고 字形도 正方形에 가까우므로 古文的인 무드를 즐기기에는 좋은 資料다.

일반적으로 字畫은 시작과 끝이 다소 가늘고 중앙은 굵은 紡錘形이다.

呉·天発神讖碑

◇ 天發神讖碑

吳帝 孫皓는 吳의 功德을 널리 알리고자 碑를 세웠다. 神의 啓示가 내렸다 하여 天發神讖碑, 또는 天璽紀功碑라고도 한다.

이 文字는 얼핏 보아 기괴하지만 本体는 漢篆에서 나온 것 같다. 隸書의 起筆로써 과장된 表現을 加하고 있다.

十……天発神讖文。天璽……

29

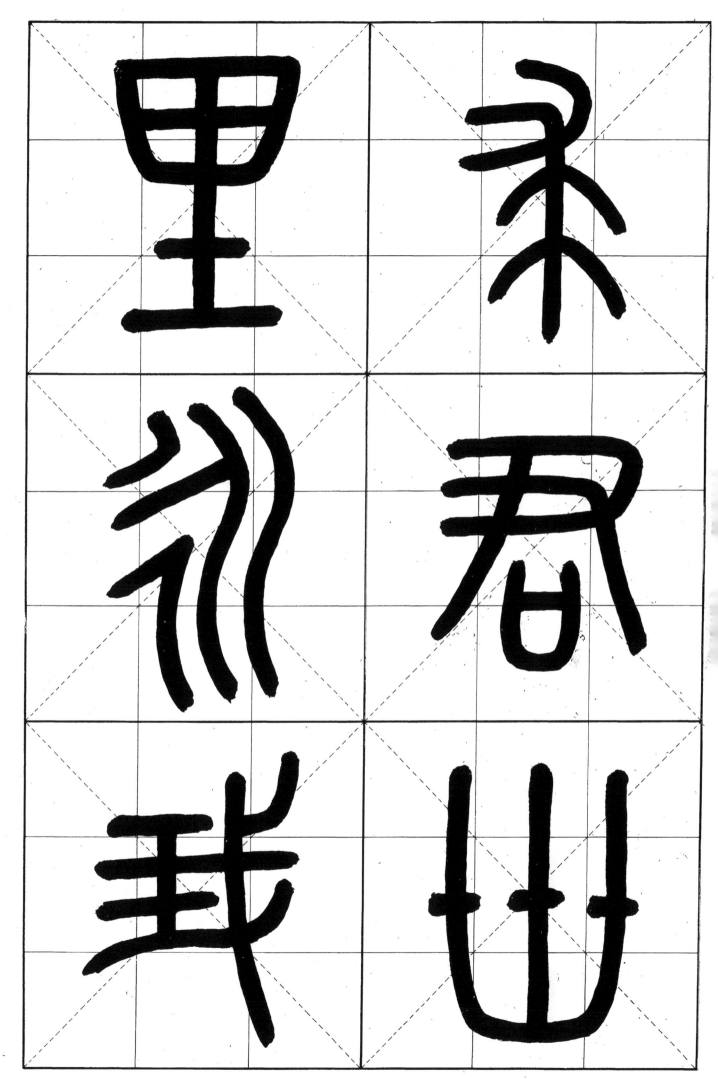

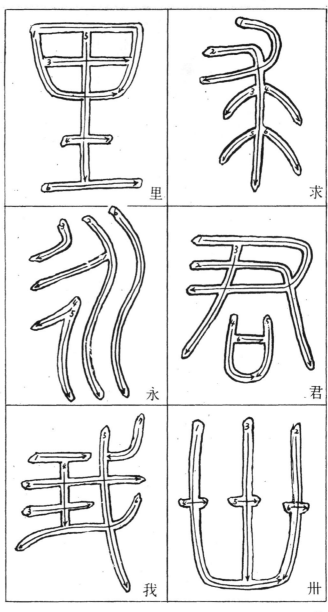

里　求　永　君　我　卅

……淫厥逸……惟天弗……罰王若……曰割殷……其曰惟

◇ 三体石経
돌에 経典을 새겨서 文字의 異同을 밝혀 이를 後世에 남기고자 한 일은 後漢의 熹平石経에서 비롯하여 魏의 正始石経으로 이어진다. 이 石経은 古・篆・隷의 三体로 되어 있으므로 三体石経이라고도 한다. 이 石経은 洛陽의 大学에 세워졌었으나 지금은 그의 一部만이 남아 있을 뿐이다.

◇ 召尊
이 銘文은 西周 初期의 것인데 이 책의 특징을 써보면 매우 재미있는 데가 있다. 공간을 잡는 法과 技巧가 없는 듯한 단순한 線을 치는 法사이에 조화를 이루어야 하는 점이 어려우나 紙面을 취급하는 방법을 연구하기에 따라서는 쉽게 쓸 수도 있다.

召尊

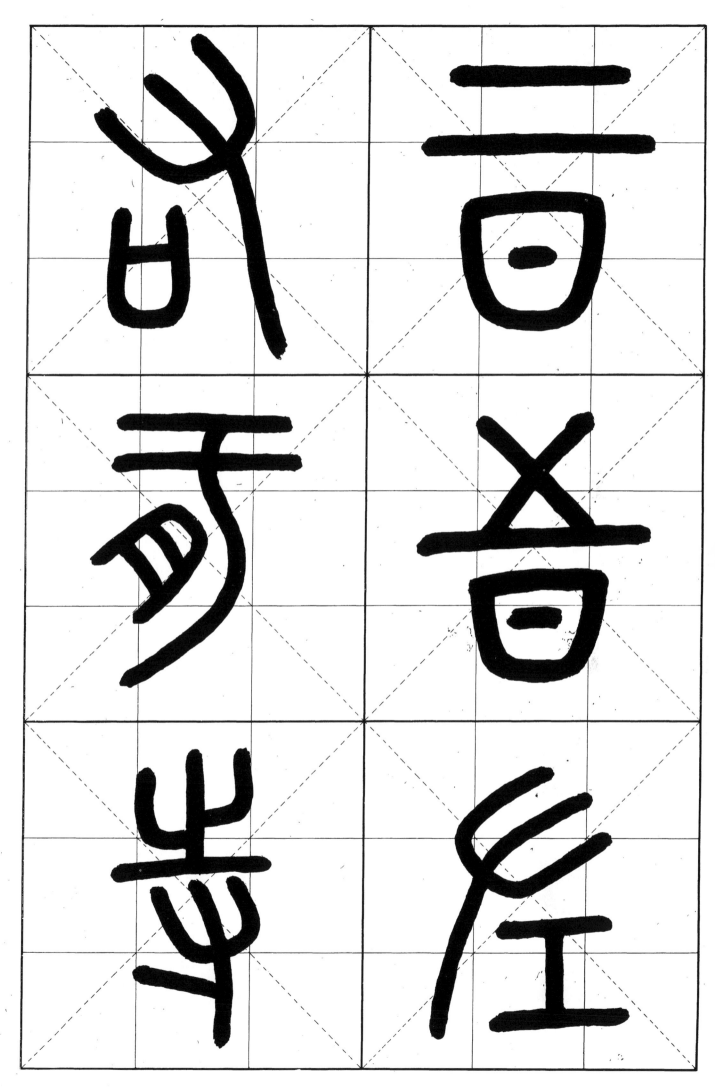

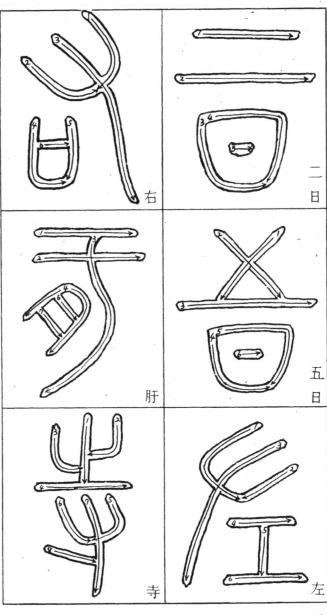

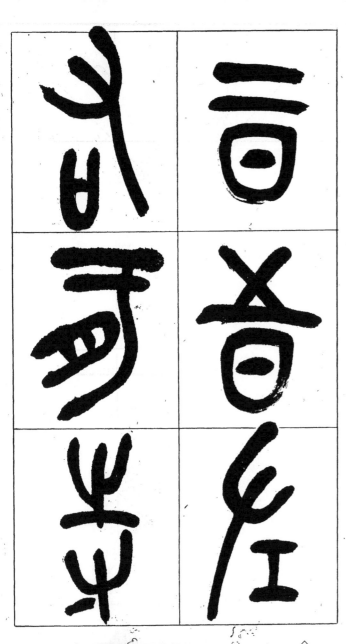

二 日　右　肝　寺

五 日　左

晋・朱曼妻買地券

晋咸康四年。二月壬子朔。四日乙卯。吳故舍人立節都尉晉陵丹徒朱曼故妻薛。從天買地。從地買宅。東極甲乙。南極丙丁。西極庚辛。北極壬癸。中極戊己。上極天。下極泉。直錢四百万。即日交畢。有誌。薛地当詢天帝。有誌薛宅当詢土伯。任知者東王公西王母。如天帝律令。〔同〕

◇ 朱曼妻買地券

사람이 죽어 墓를 만들 때에는 그 土地를 土神으로부터 산다. 後日 悶着이 일어나지 않도록 証文을 돌에 새겨서 墓 속에 넣는다. 이것이 買地券이다.

墓主는 吳의 故舍人立節都尉朱曼의 妻, 値錢四百萬即日로 交畢이라니 실로 유쾌한 契約書가 아닐 수 없다. 神에 바치는 文書이므로 篆書로 쓰고 있다.

◇ 散氏盤

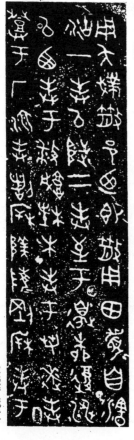

西周後期의 古文銘文中에서 異端的인 이 銘은 字形이 반듯반듯 하지가 않다. 기분적으로는 P29 大盂鼎보다 훨씬 개방적이다 따라서 이것을 臨하거나 字句를 뽑아서 쓸 경우에는 적당히 갈겨 쓰는 편이 오히려 좋게 보이는게 아닐까 한다

散氏盤 (部分)

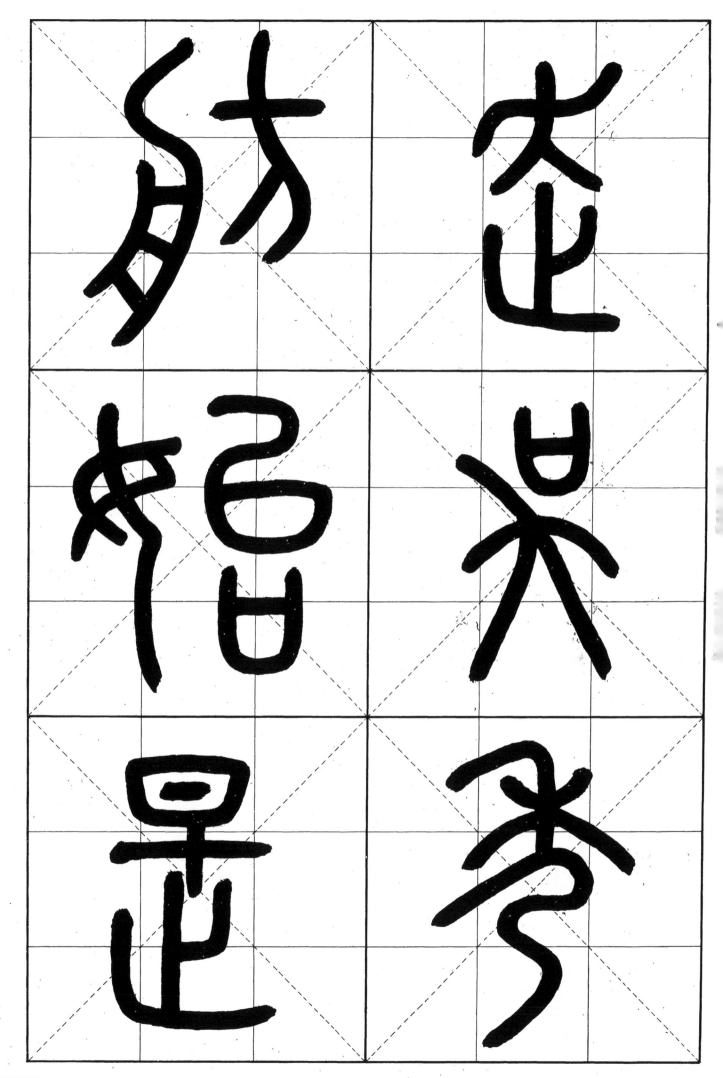

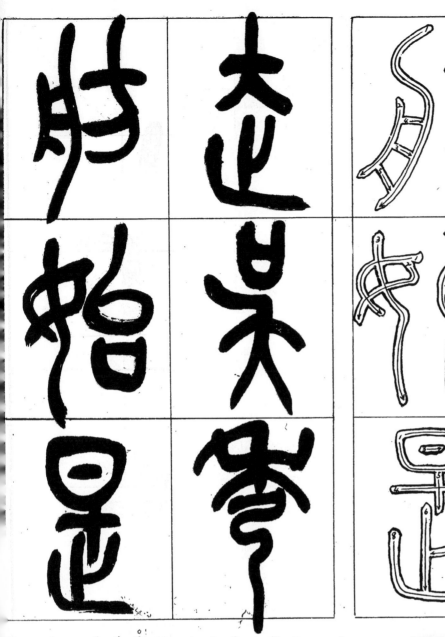

舫　走

始　吳

是　秀

唐・李陽冰・三墳記

若雁行然。大曆建元之明年。於

◇ 李陽冰

오랜 동안의 王羲之好尚에 대한 反動으로 唐時代에 李陽冰의 篆이 출현한다.

李氏가 택한 것은 秦의 刻石에서 볼 수 있는 小篆이었는데 그는 매우 圖案的인 效果를 내는 새로운 字形을 발명하고 있다.

唐時代의 製筆은 정교하였으므로 篆書를 쓰는데는 붓끝이 방해가 된다. 書壇에서는 藏鋒의 論이 일어나고 起筆과 收筆을 藏鋒으로 처리하고 送筆할 때 抑揚을 두지 않으면 秦篆을 쓸 수 없다. 오랜 修鍊 끝에 篆法이 수립되고 後日 鄧完白에게 계승되어 近代의 篆書가 展開되는 것이다.

唐代의 李陽冰은 秦漢 三國이후 잃어버린 書法을 이 시대에 부활하고자 시도하였다. 그의 작품을 오늘날의 시각으로 본다면 字形은 좌우相稱을 기준으로 하고 筆意는 어디까지나 線을 단순화하는데 부심하고 있으며 더욱이 합리적이며 장식적으로 잘 정돈되어 있어서 그의 書家 篆書体의 표준이라하여 後世에 상당한 영향을 끼쳤으나 나중에는 淸時代에 鄧石如가 나타나 그는 처음에는 李陽冰의 장식성을 배웠으나 이에서 떠나 秦篆의 理想으로 돌아가고자 新風을 일으켰으므로 그 이후에 輩出된 篆書의 名人들은 鄧石如의 영향을 많이 받게 되었다.

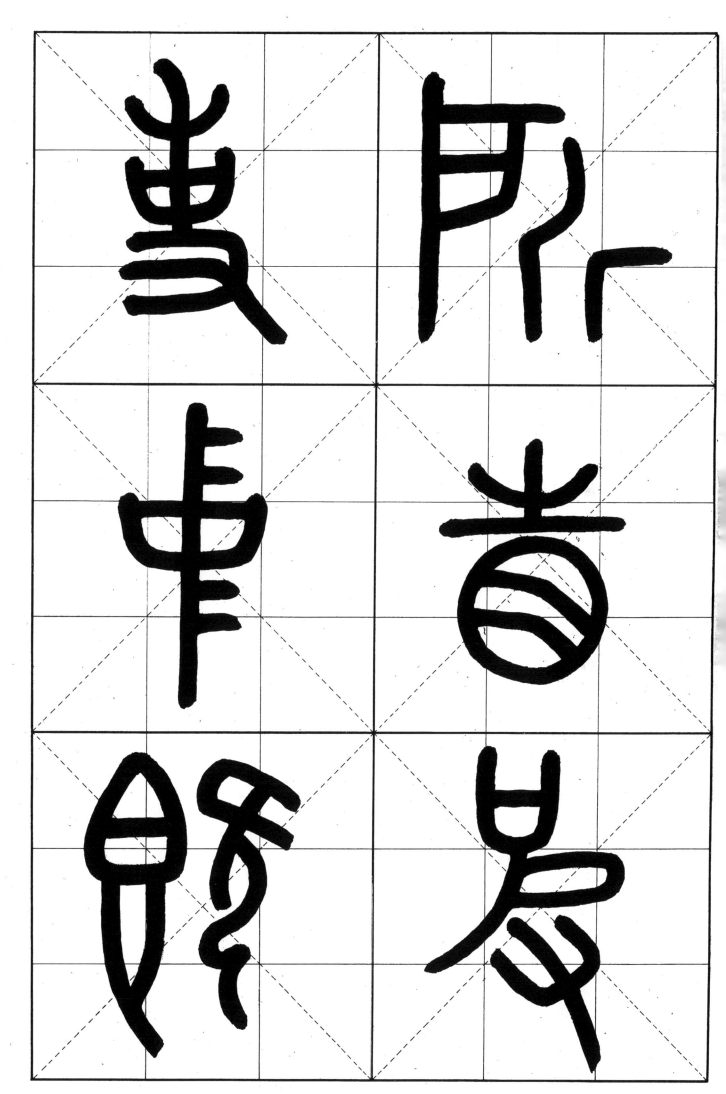

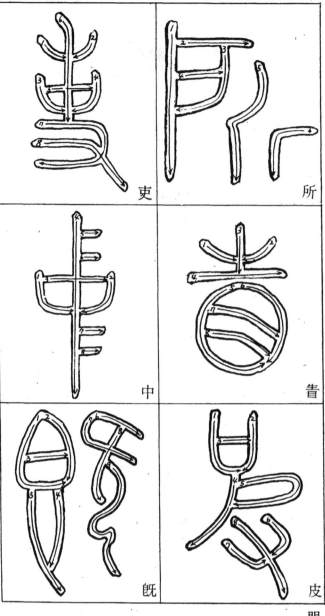

所　更

皆　中

皮　旣

明・傅山・篆書七言絶句二種

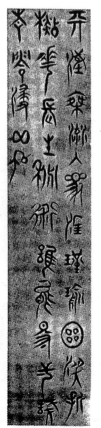

天漢乘流入三馬涯。瑾瑜玉液折三杉華。長生秘術誰能得。一璞青霞浸五加。

山長宮牆見百官。嚴廊皐攤不知寒。閒浮金界桃蹊好。莒宿承顏未覺酸。
吾友鄭四辞卿李五都梁。致聲於山長。更參為斑爛之助。頃此醜口介之。
古手信。眞不知詩為何法。字為何体上。老耄率爾回看。自笑而己。傅山

◇ 傅山

傅山(一六○七~一六八四A·D·) 字는 青主。別号는 石道人·朱衣道人을 비롯하여 二十여 개가 된다. 대대로 學者의 집안으로 明王朝가 清에게 멸망된 것이 그가 三十八歲 때이다. 이때부터 여러 곳에 流寓하면서 亡國의 恨을 詩로 달랬지만 그는 어려서부터 魏晋의 書를 배우고 顔眞卿·趙子昻을 배우고 그 기초 위에 얼핏 拙한 듯한 大巧의 경지를 열었다.

이 篆書作品은 行草書法으로 쓰인 篆書인 것이다. 그러면서 이토록 훌륭하게 造型에 성공한 것은 그의 수완이 아닐 수 없다. 書의 書法을 배우지 않은 篆書로서 오늘날의 常識으로 보면 이것은 篆明代의 全期를 통하여 篆書의 작품이 거의 없다싶이 한 중에 傅山은 비록 즉흥적 이었다 하더라도 그의 篆書는 흥미를 끌고 있다. 특히 이 작품에서 중요한 역할을 하고 있는 部分은 落款이며, 이것이 다분히 本文을 돋보이게 하는 효과를 나타내고 있다. 요컨대 이 篆書 작품은 行草書法으로 쓰인 篆書로서 清朝中期경부터 개발된 篆書의 書法이 定着하기 전에는 篆書는 이와같은 書法으로 많이 쓰여졌다.

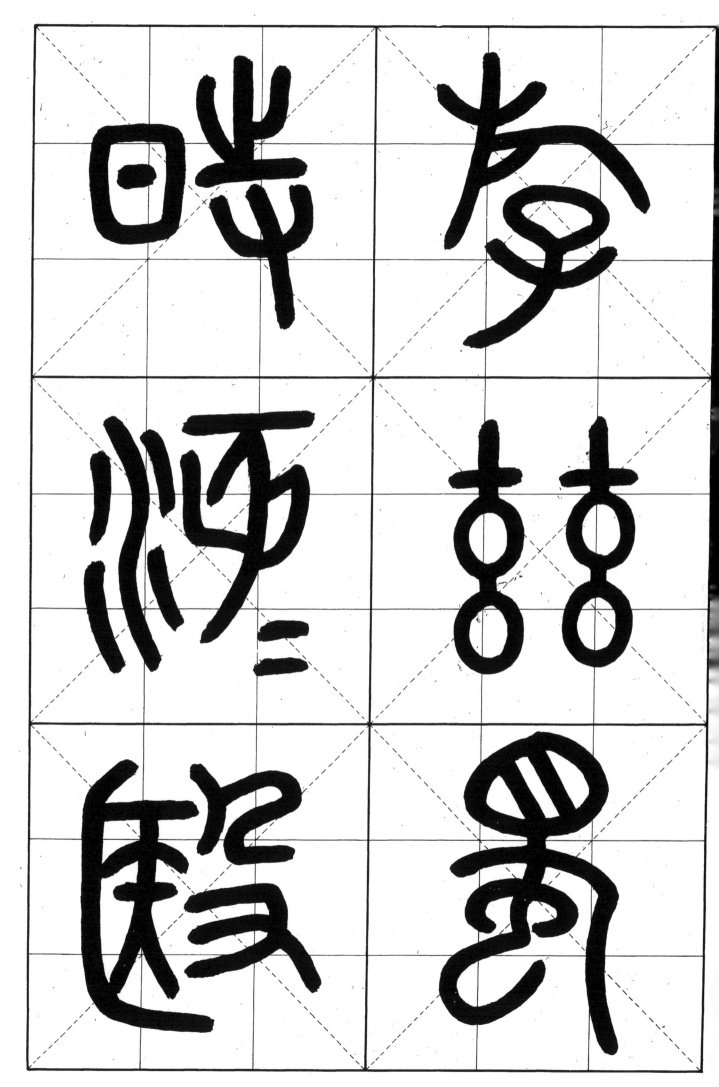

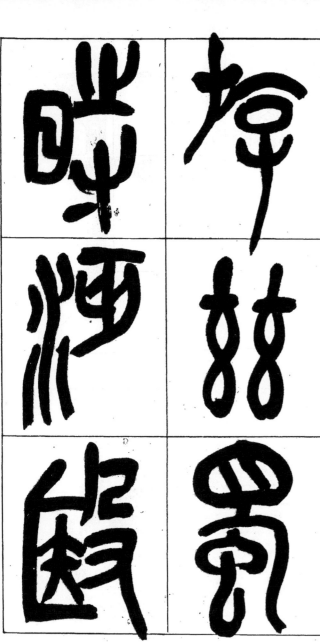

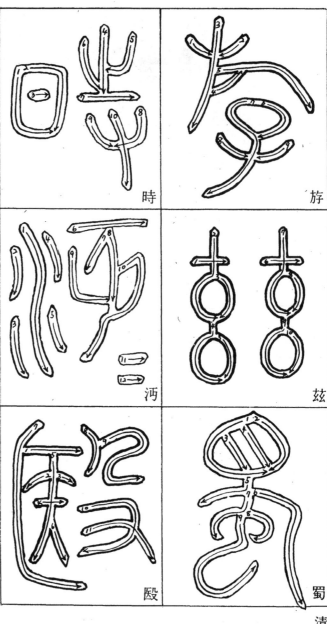

時　斿

沔　兹

殷　蜀

清·鄧石如·篆書四讚屏

◇ 鄧石如

鄧琰(一七四三～一八○五A.D.) 字는 石如. 그의 居處가 皖公山 밑에 있었으므로 皖字를 나누어서 完白이라 号했다. 그는 石鼓·嶧山·泰山刻石, 開母廟石闕·裴岑紀功·禪国山·天發神讖의 諸碑, 城隍廟碑·三墳記 등을 臨摹하기를 各 百本, 説文解字를 写하기를 各 二十本, 이 밖에 널리 三代의 鍾鼎, 秦漢의 瓦当·碑額을 탐구하여 五年이나 걸려서 篆書를 이루었다 한다. 꾸밈이 없는 강의하고 소박한 筆致이다.

그의 篆書를 보면 姿態의 整正 分間布白의 엄밀함은 秦篆이후에 보기 드물게 格調를 높이는데 성공하고 있는데 오늘 이에 따른 작품을 쓴다는 것은 쉬운 일이 아니다.

泰山刻石과 鄧石如의 作品은 篆書의 作品을 志向하는 사람들의 기초적인 소양을 기르기 위하여 한번은 꼭 배워 두어야 한다.

鄧石如·謙封軸

治生紫府。問政青邱。龍湖鼎成。丹竈珠流。疏雲既雨。黃帝見広成子賁。鈍翁。落木先秋。至道須極。長生可求。

39

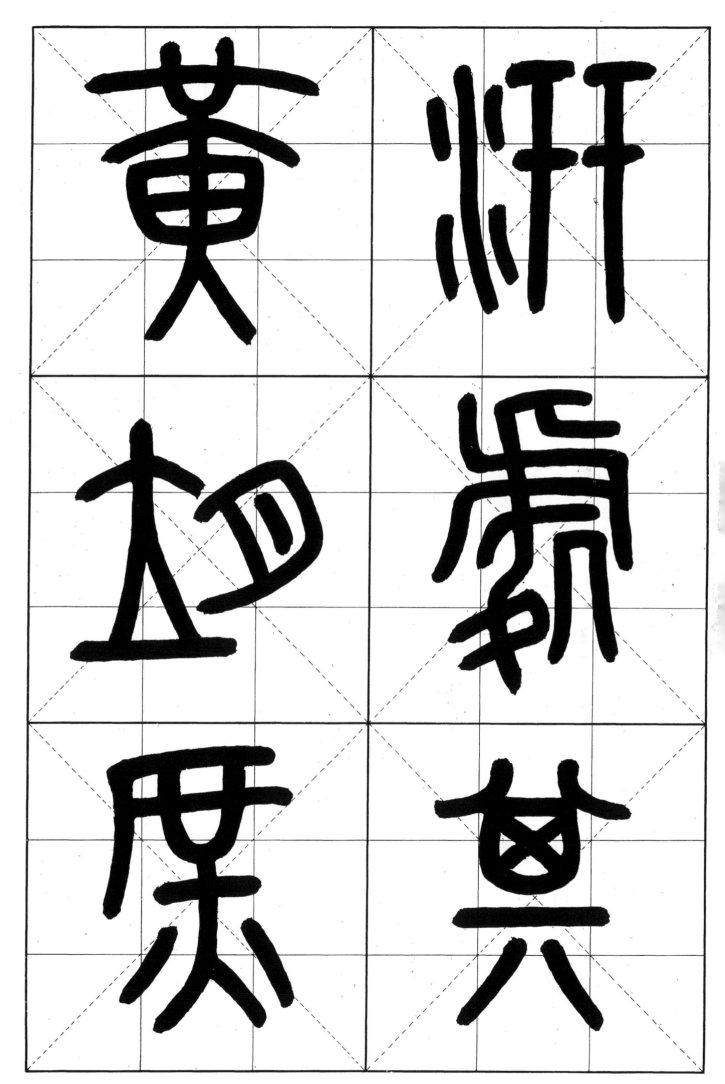

黃

汧

朔

處

庶

其

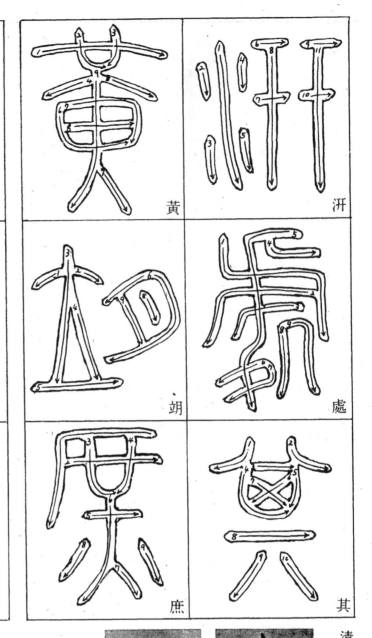

清・吳讓之・篆書六言聯

度白雪以方絜。干青雲而直上。子受六兄先生正。讓之吳熙載。

◇ 吳讓之

吳讓之(一七九九〜一八七〇A.D.)。처음의 이름은 廷颺、字는 熙載、讓之라 号했으나 뒤에는 이름을 熙載 또는 讓之라 하고 晚学居士라 号했다.

書는 包世臣에게 배우고 그 包氏의 傾向이 짙었던 鄧完白을 私淑했다.

鄧石如의 書는 古典主義의 精髓를 냉정히 포착하고 있는데 반하여 吳讓之의 篆書는 다분히 정취적이다.

篆書와 같은 素材를 情趣的으로 표현하기란 불가능한 것처럼 생각되지만 그는 이것을 長脚의 曲線을 교묘하게 操作함으로써 그 実現에 성공하고 있다. 특히 長脚의 下部에 액센트를 붙이는 研究는 讓之 이후에 널리 流行되었다.

吳讓之・四屛之一

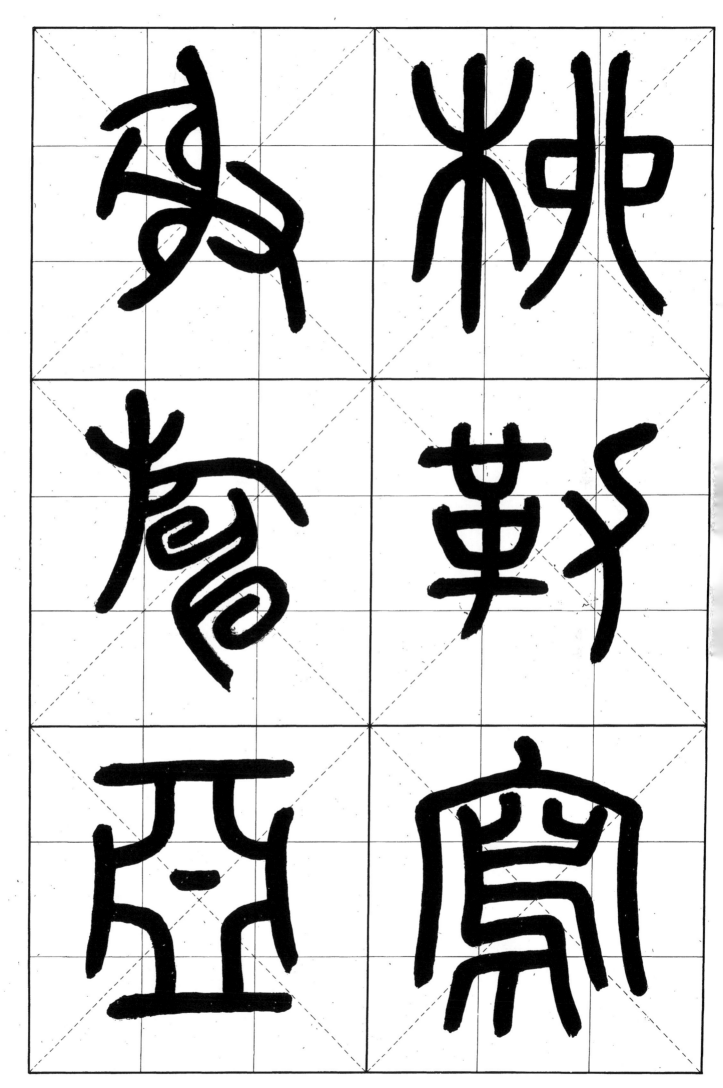

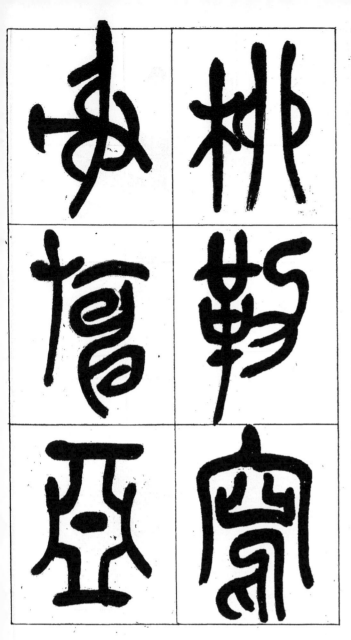

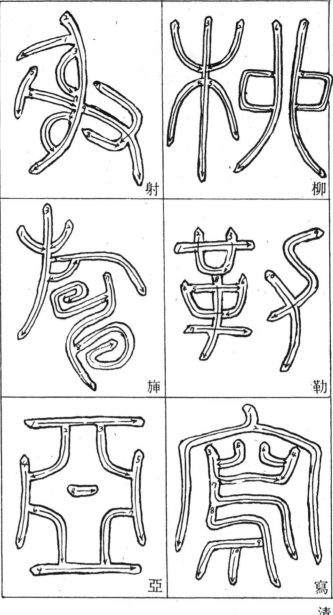

射

柳

旃

勒

亞

寫

清・趙之謙・篆書七言聯

◇ 趙之謙

趙之謙(一八二九～一八八四)。字를 益甫, 뒤에 撝叔이라 하고 悲庵・无悶이라 号했다。二歲 때부터 붓을 잡은 그는 十七歲에 이미 金石에 흥미를 가지고 北京에 들어와 同好人들과 金石의 世界를 耽溺하였다。

趙之謙의 篆書는 물론 完白에서 나왔으나 뒷날 包世臣의 逆入平出의 手法을 얻어 情趣에 纏綿을 加했다。이 作品에서 起筆과 垂脚을 관찰하기 바란다。垂脚에 加하여 누르고 빨아내는 手法이 特色이다。

趙之謙 또한 吳讓之와 마찬가지로 鄧石如의 流脈이지만 그의 書表現은 前二者와 매우 취향을 달리 하고 있다。

그의 篆書는 강하고 씩씩한 線을 縱橫으로 구사하고 있는 점에 특징이 있다 紙面에 풍기는 열기는 매우 뜨거우며 한여름의 태양을 쬐고 있는 듯한 느낌이다。

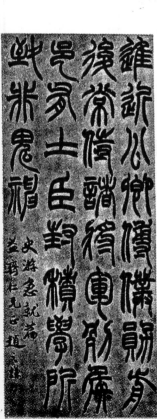

趙之謙・急就篇

刻集藝儀部己亥襍詩書之問壁卿以解嘲

別有狂言謝時望。但開風気不為師。

戯集襲儀部己亥襍詩。書之門壁。聊以解嘲。

同治九年春三月。撝叔識。

43

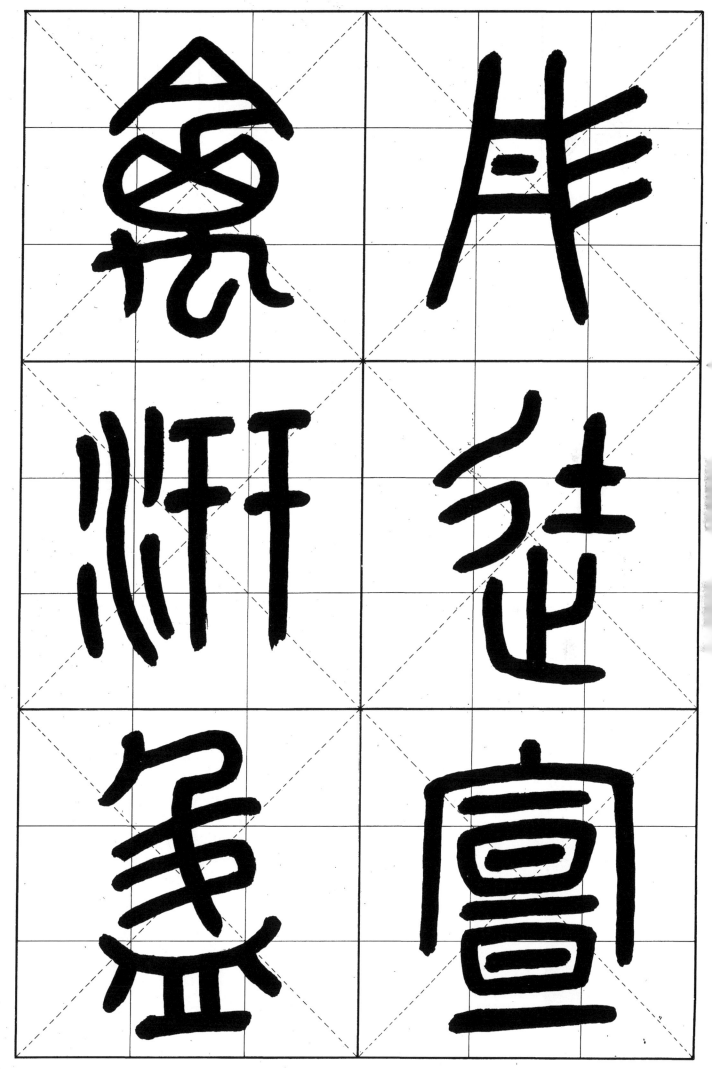

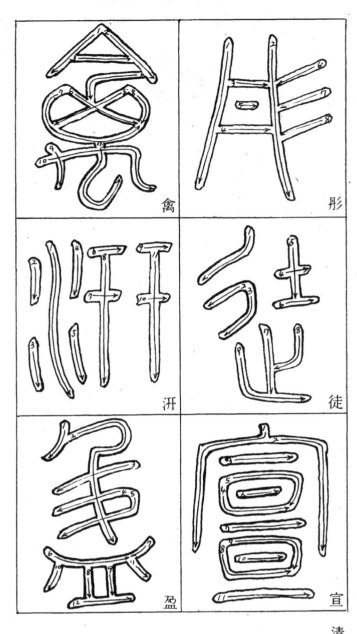

禽　彤　汁　徒　盈　宣

清・徐三庚・篆書六言聯

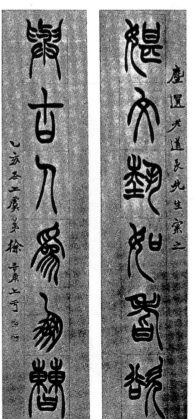

媚三文藝 如三昔欲三與三古人二爲三朋曹二。塵遺老道長先生審二之。乙亥冬。上虞弟徐三庚上于。

◇ 徐三庚

徐三庚(一八二六~一八九〇A.D.)。字는 辛穀・袖海라 号하고 또는 井罍・金罍・金罍로 道人이라 하였다. 吳讓之보다는 뒤이며 趙之謙과는 거의 같은 시대의 사람으로 특히 篆隷를 잘 했다.

天發神讖碑에 傾向을 받아 篆書의 起筆에 神讖風의 날카로운 激発을 쓰고 또 漢碑의 篆額에서 보는 특수한 技法 — 垂脚에는 抑揚을 붙여 한껏 살을 붙이다가 붓을 뽑는 筆法을 縱橫으로 구사하였다.

三庚의 書의 資料는 많지 않으므로 學習함에는 그의 印을 參考로 하면 도움이 될 것이다.

篆書가 지니는 字形과 運筆法을 이만큼 매만져 技巧의 절정에 도달시킨 작품을 남긴 이는 三庚외에는 없다고 생각된다. 특히 長脚의 액센트는 吳讓之와 비교하면 과장이 노골적이다.

이 시대의 金石派라고 일컫는 분들은 거의 모두 篆刻을 즐겼으나 三庚만큼 篆刻이 書 그대로 빼다박은 사람도 드물다.

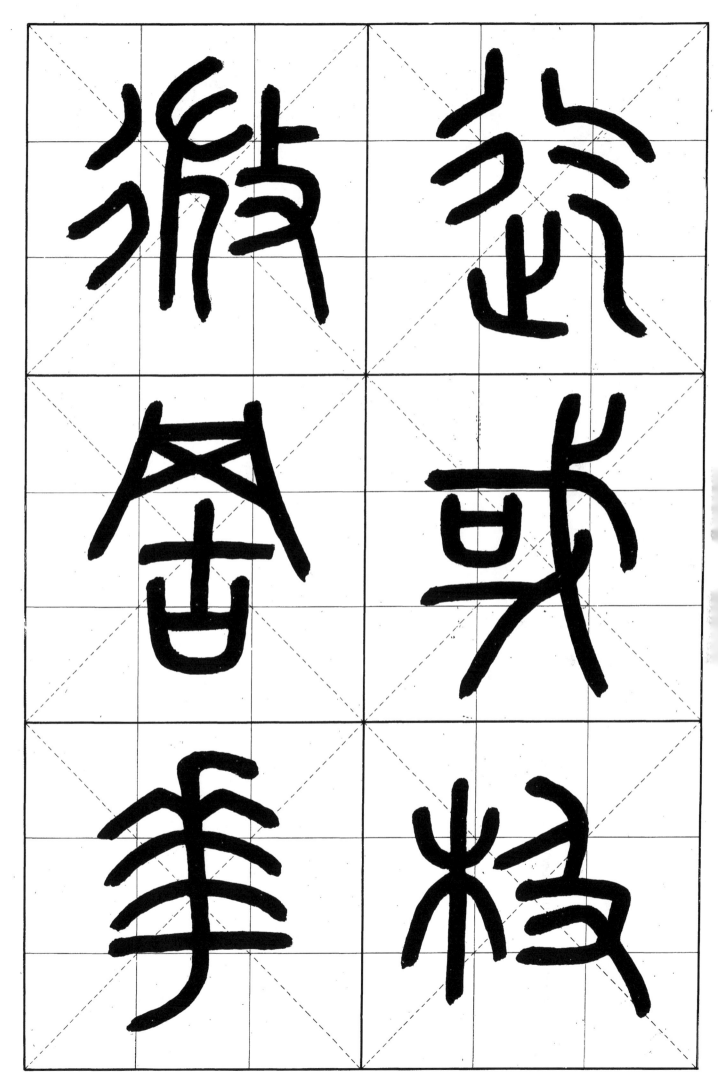

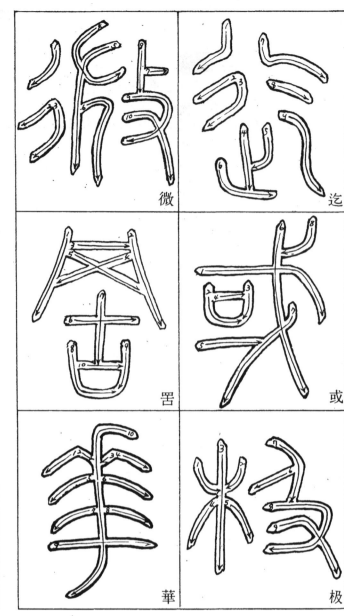

微　迄

罟　或

華　极

清・吳大澂・篆書七言聯

◇ 吳大澂

吳大澂(一八三五~一九○二 A.D.)의 初名은 大淳, 뒤에 大澂으로 고치고 淸卿·憲齋라 號했다. 十八歲때 篆文을 배우고자하여 陳奐으로부터 받은 尙書集注音疏에서 篆書의 本領을 터득했다 한다. 그는 또한 陳奐으로부터 說文을 배우고 이 文字學은 그의 金石学에의 志向과 더불어 「說文古籀補」十五卷의 名著를 남겼다.

그의 篆은 古典의 格調를 지니면서 剛毅平実하고 技巧 따위는 티끌만큼도 없는 당당한 모습을 보이고 있다

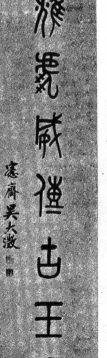

吳大澂　定本石鼓文

文魚字識唐金佩。雄虎威傳古王璋。少盆大兄大人雅鑒。憲齋吳大澂臨。

少盆大兄大人雅鑒　憲齋吳大澂。

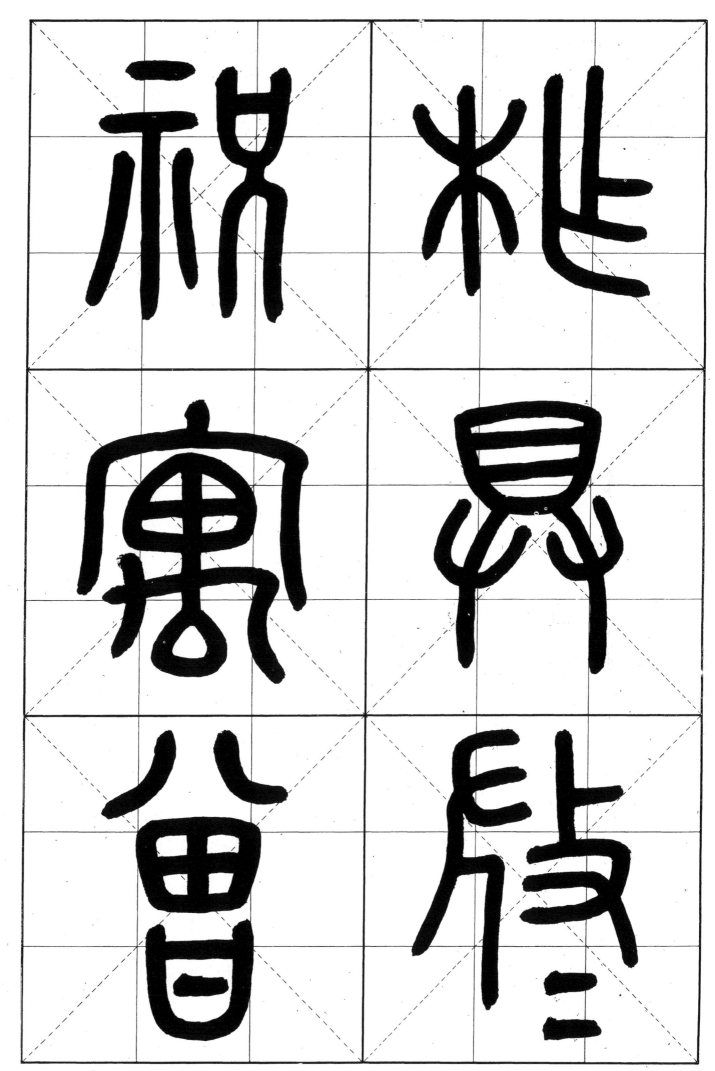

祝　柞　寅　具　曾　敉

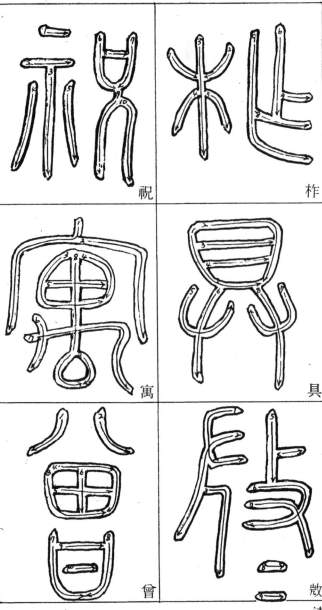

清・楊沂孫・篆書七言聯

湖裏逢仙占昔夢。洞中遇叟看殘棋。濠叟楊沂孫篆。

◇ 楊沂孫

楊沂孫의 篆書는 淸朝에 개발된 篆書의 書法을 아카데믹 하게 실현한 것으로서 그 用筆의 정확한점、그 字形이 精密한 점에서 同時代 사람들 가운데서 가장 안정된 기술을 보이고 있으나 반면 인간적인 陰影을 脫却하고 있어 재미로운데가 없으나 篆書學習의 초보의 體本으로서 알맞으며 이토록 視覺的인 합리성이 뚜렷한 篆書는 드물다.

◇ 齊白石・陸游句

齊白石(一八六三~一九五七 A.D.) 名은 璜、字는 瀕生、白石이라 号하였다.

어린 시절에 木手를 業으로 하였기 때문에 木匠・木人・木居士 등으로 号稱하고 있다. 弱冠에 그림을 잘 그렸으며 中年에 와서 篆刻을 알았다. 그가 좋아한 것은 祀三公山碑、天發神讖碑、秦의 權量銘이었다 하는데 이중에서 祀公山碑의 영향이 크다.

已卜二餘年「見三太平」放翁句。己卯冬。八十衰翁白石。

49

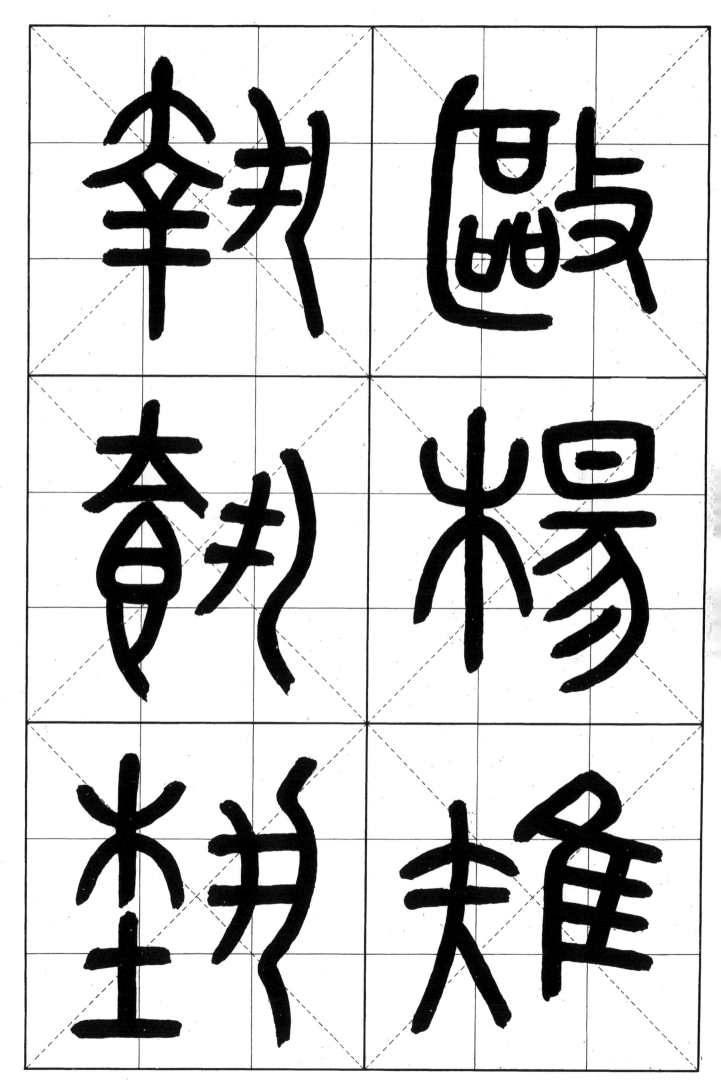

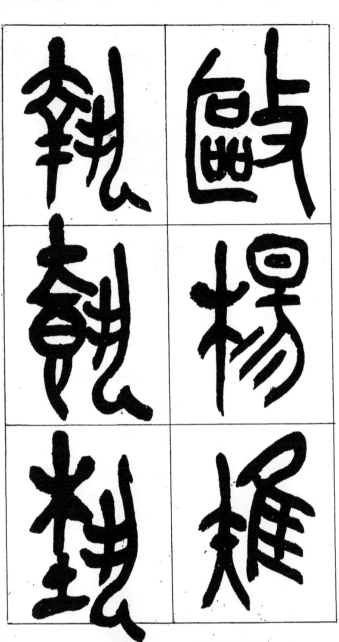

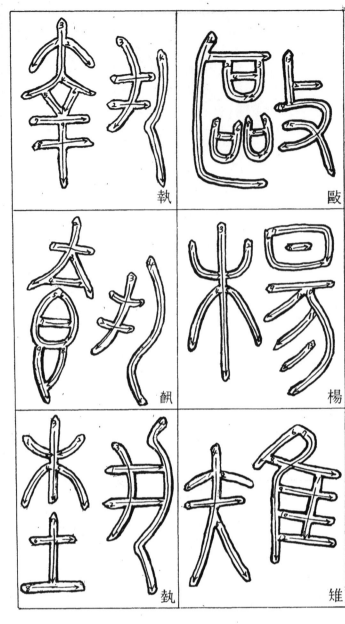

「皇帝臨立。作制明法。臣下脩飾」이라고 시작된 첫 행이다. 法 이하는 마멸되었다. 皇은 説文에서는 自와 王에 딸려 있으나, 金文 중에는 二畫인 것은 거의 없으며, 이 형태가 옳다. 臨은 臥에 따라 品의 소리라고 説文에 적혀 있지만, 金文을 보니 그렇게 생각되지 않는다. 立의 位의 古字. 即位를 말한다. 制는 刀와 未에 따른다. 수정하기 이전의 原拓이 2P에 실려 있다. 참조를 바란다.

明은 月과 囧에 따른다. 둘째 字는 「廿有六年。初拜天下。罔下賓服。」이지만, 廿의 아래의 有가 없고、廿의 아래는 不字만이 남아 있다. 拜은 説文에 씨에 따라 廾의 소리라지만、이 형태・편이 古金文과 맞는다. 軒는 巡의・異文일 것이다. 説文에는 딴 글씨로서 다루고 있으나 여기서는 의미상 그렇게 읽어야겠다.

篆書基礎　泰山刻石　修正復原

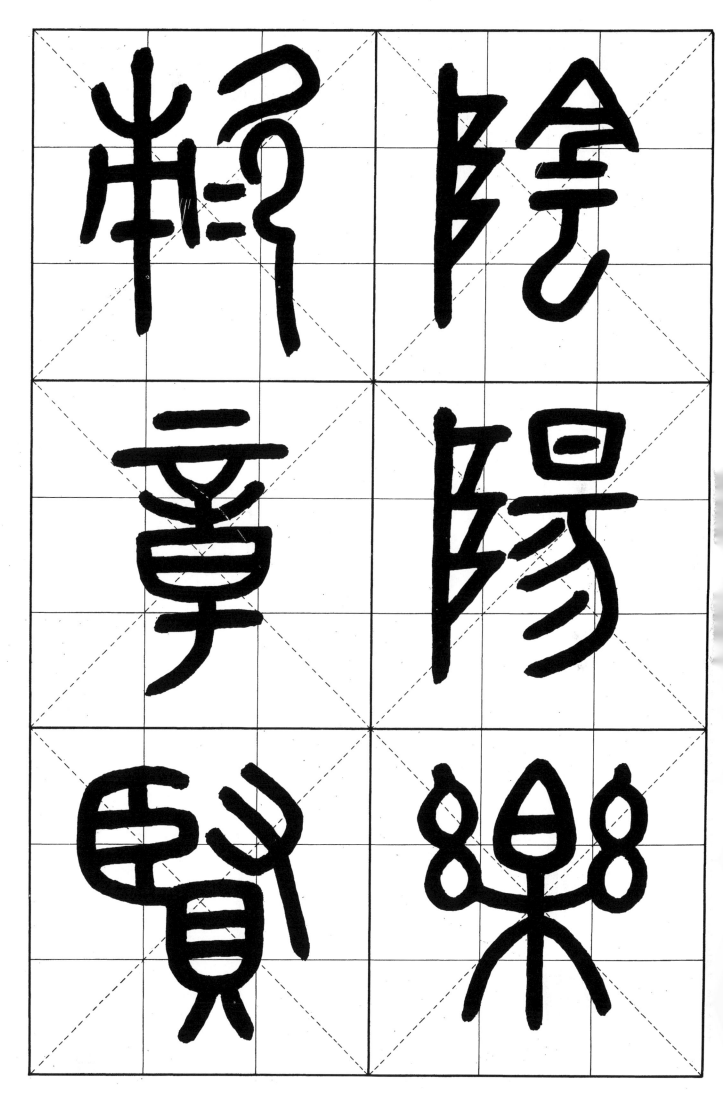

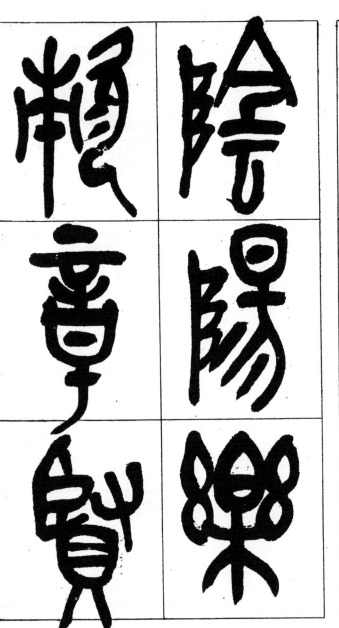

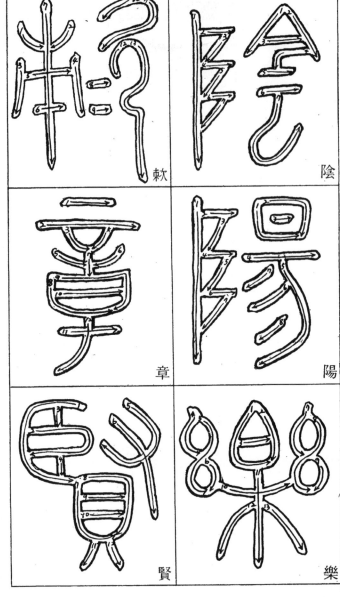

陰

勅

陽

章

樂

賢

原拓에는「親巡遠黎。登茲泰山。固覽東極」이지만, 앞페이지의 軻을 합쳐 五字만 남아 있다. 親에「冖」이 붙은 字는, 金文에도 있다. 說文에는 艸가 따르는 茲와 玄과 딸린 茲를 각각 보여주고 있지만, 아마 玄과 같은 모양을 並列한 것이 맞을 거다. 이것은 그것을 더욱 裝飾한 것. 從은 彡仐과 巛에 따른다. 巛의 아래를 巛 아래에 두면, 그 윗부위는 彳이 된다.

遠登茲山從臣

原拓에는「從臣思迹 本原事業。祇誦功德。」인데, 原 이하는 없다. 道는 제5행의 두번째 글씨다. 速은 說文에는 迹의 篆文이라 한다. 原은 秦나라에서, 行해진 문자라는 설이 있다. 德은 설문에서 心의 위에 一畫이 있고, 옛 字도 이에 다르고 있으나, 金文에는 그게 해당한 것이 없고 이 모양이 옳다.

思迹本原德道

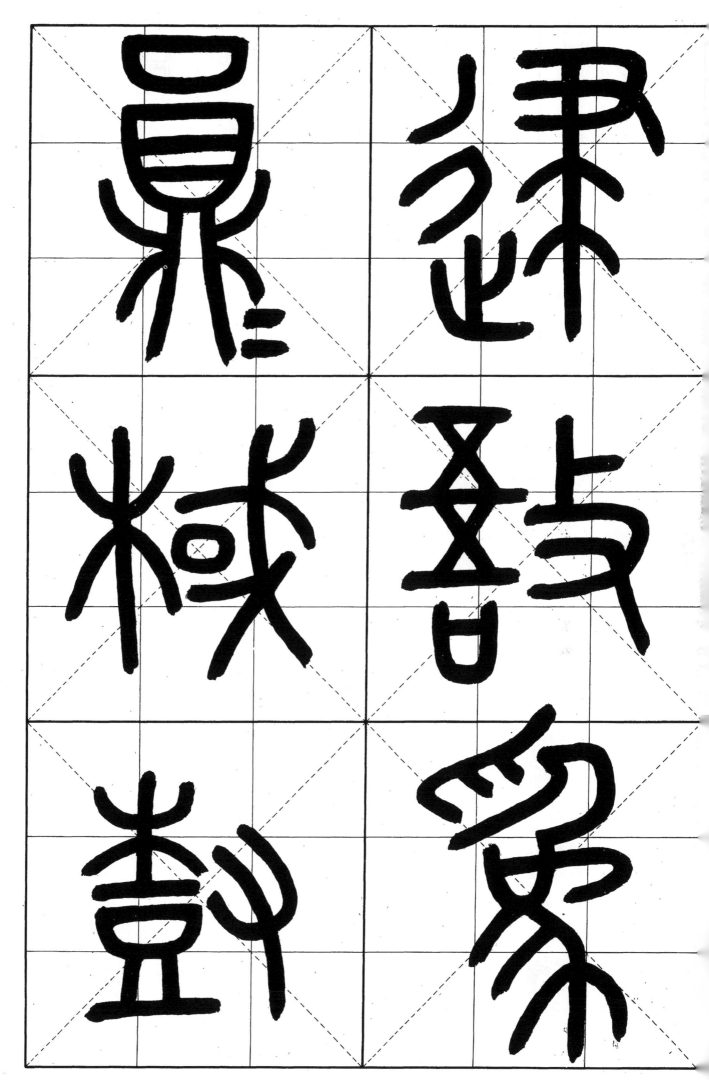

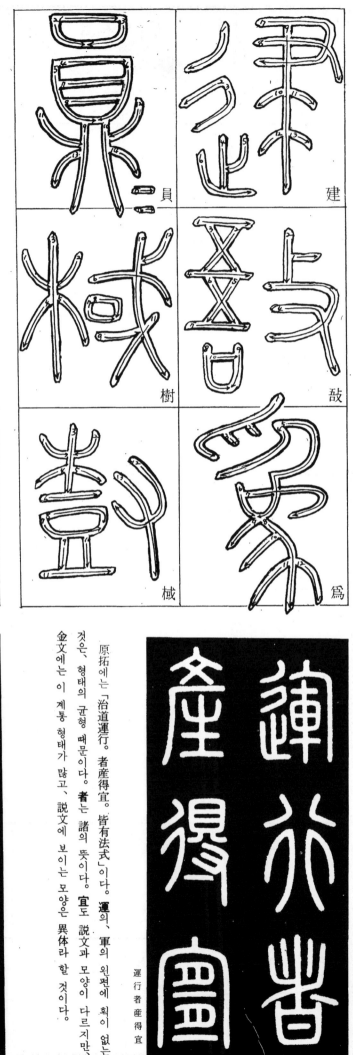

原拓에는 「治道運行。者産得宜。皆有法式」이다。運의、軍의 왼편에 획이 없는 것은、형태의 균형 때문이다。者는 諸의 뜻이다。宜도 説文과 모양이 다르지만、金文에는 이 계통 형태가 많고、説文에 보이는 모양은 異體라 할 것이다。

運行者産得宜

「汙殿汚。丞皮悼淵。鰻鯉處之、君─」汙은 水名。殿는 也와 통하는 글씨라 한다。皮는 説文의 籀文에 가깝다。彼의 뜻이다。설문에는 處를 篆文으로서、여기 하며、處를 或体라 했다。籀文인지도 모른다。

建

敢

爲

貝

樹

栻

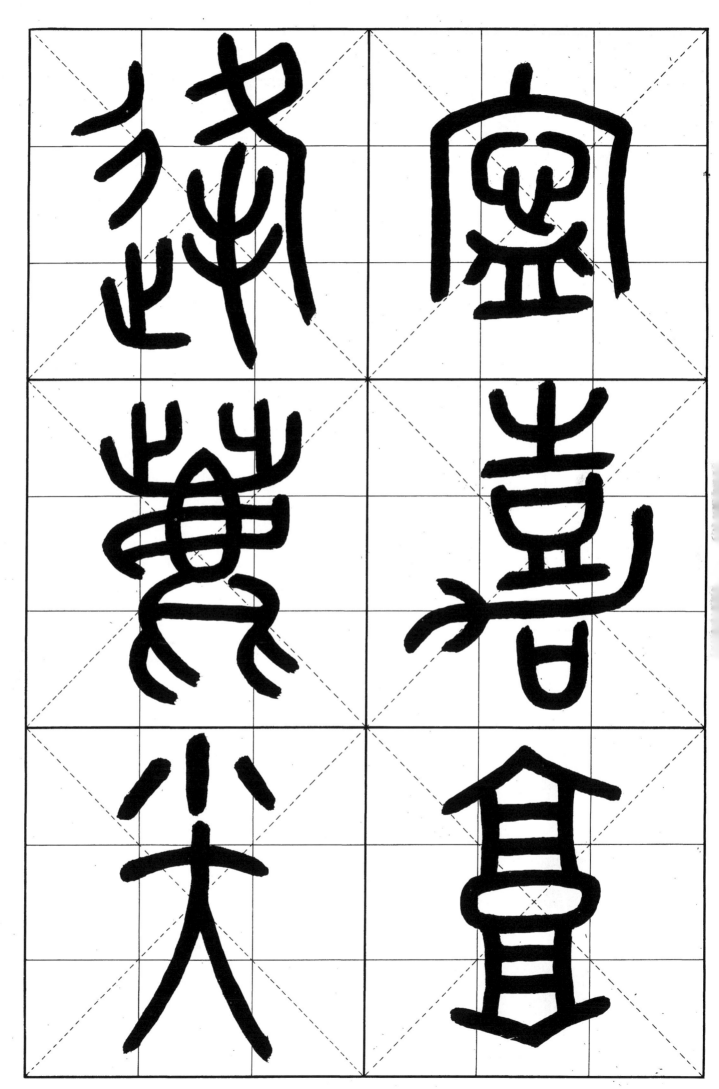

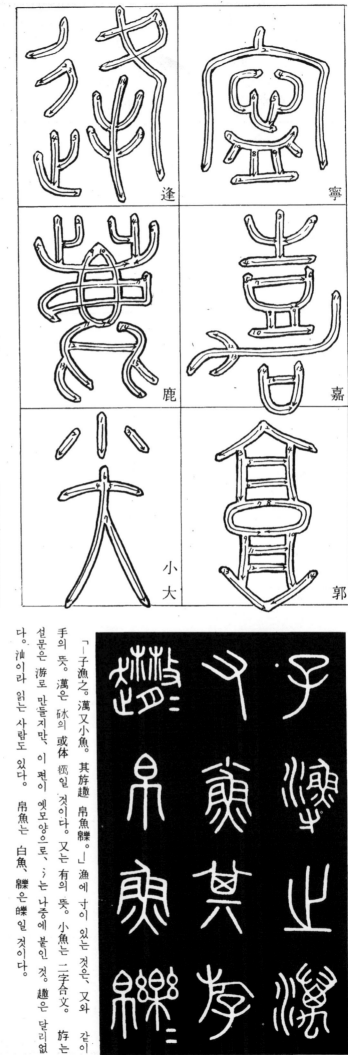

寧

逢

嘉

鹿

郭

小

大

〔鑑賞④〕

「─子漁之灘又小魚。其族趣帛魚礫。」漁에 寸이 있는 것은、又와 같이 手의 뜻。灘은 硪의 或体 㠭일 것이다。又는 有의 뜻。小魚는 二字合文。旅는 달리 없다。汕이라 읽는 사람도 있다。설문은 游로 만들지만、이 편이 옛모양으로、氵는 나중에 붙인 것。趣는 달리 없다。帛魚는 白魚、礫은 礫일 것이다。

「─其簜氏鮮。黃帛其兩兩。又鬻又鯀。」簜도 字書에 없는 글씨로、竹에 따라 盜의 音이며、지금의 篁자일 것이다。자못 籀文답게 복잡하다。帛은 白。鬻은 丙攴 곧 叀의 嘼本인것 같다。설문은 丙攴으로 돼 있다。第三方、帛二日 兩。

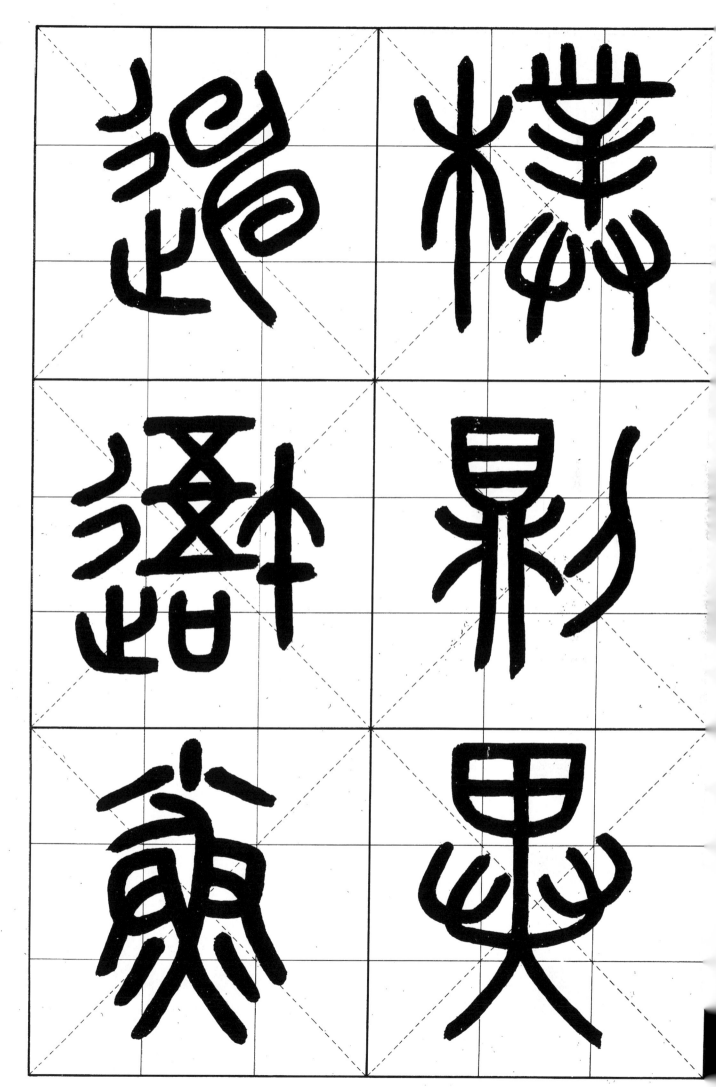

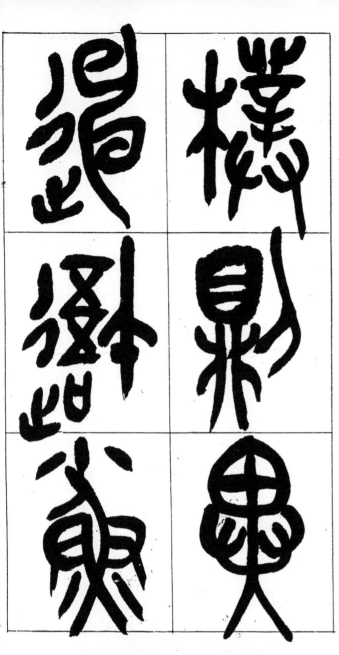

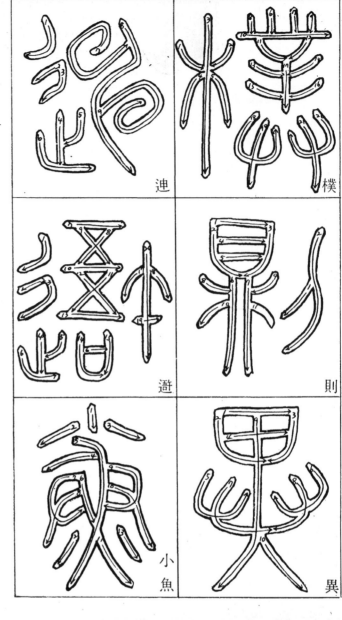

「─其朔孔庶。繡之麊◦汪趰其魚隹」朔도 字書에 없고、景곤 影이라는 설과、望의 옛字라는 설이 있다。설문에는 麊는 있으나 夐은 없고、이. 글씨의 謫라 고 한다。汗은 汗의 繁文으로、翰의 뜻이다。趰은 遷과 같다。곧 지금의 逆에 해당 한다。

「可隹鱮隹鯉。可以橐之。焦楊及」可는 何。두행째도 같다。鱮는 詩経에도 나 온다。橐은 지금의 罩자。隹는 지금의 惟・維와 같다。金文에서도 같다。

이상은 주로 郭沫若의 연구에 의한 것으로 다소 註釋한 점도 없지 않다.

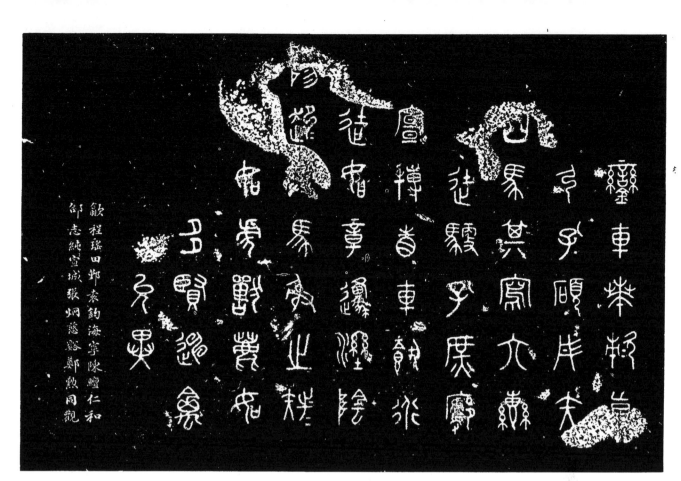

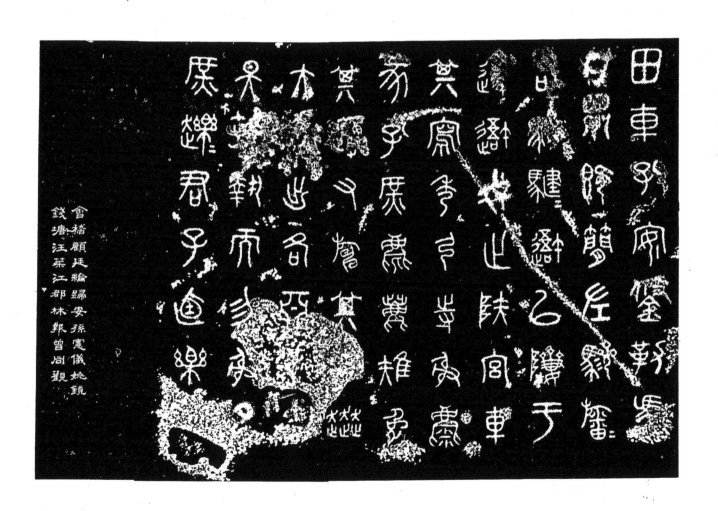

篆刻

篆刻에 들어가기에 앞서

田黃・寿山・林鹿原銘

印의 呼稱은 （璽）라 부르며 합하여 印璽라 하고 또는 章、印과 합하여 印章 그리고 図章、印鑑이라는 호칭도 있다.

그러면 印章이나 印鑑、図章이 곧 篆刻인가 하면 그렇치는 않다. 印은 일상 鈴押한다는데에 대부분의 目的이 있는 것이며 篆刻은 文字의 雅나 다른 内容條件을 強하게 요구하지는 않는데 대하여 篆刻은 実用的으로 사용함을 目的으로 하는 이외에 芸術的 鑑賞의 対象物이어야 하는 것이며 이는 그 使用材料가 크게 달라진 宋代의 선비들에 의하여 開発된 것이다.

篆刻은 대체로 篆体를 구사하여 새기는 것이며 그 새겨진 文字의 내용에 큰 목적을 内蔵시키고 있으며 印章 形式을 取하고 있든 넓은 木額등에 새겼든 모두 같은 篆刻的 内容이 要求된다.

그러므로 篆刻은 工芸的 彫刻의 어면서도 書의 範疇에 들어가며 線의 아름다움이나 構成의 美가 書와 공통된다는 観点에서 観賞이 가능한 것이다.

비록 印章의 形成을 답습하고 있더라도 印章의 目的과 같은 目的만으로 製作되는 것이 아니다. 바꾸어 말하면 篆刻 속에 印章을 포함시킬수 있어도 印章 속에는 반드시 篆刻的인 조건을 필요로하지 않는 것이다.

뒤에서 先人의 刻印을 鑑賞하면서 그 説明을 읽고 나면 印이 発生한 뜻을 알 것이요、篆刻이란 그 宗旨에 기반을 두고 開花한 芸門이지 浅陋한 노리개가 아님을 자각하게 될 것이다.

「印은 小技라 하더라도 모름지기 静坐読書하라」고 古人은 말하고 있다. 静坐読書란 요컨대 평소 古典에 親近할 것과 想念、感興을 말하는 것이라 생각된다. 古典을 즐기고 感興이 일면 印은 거의 이루어진 것이라 하겠다.

篆刻에 三法이란 것이 있다.

一、字法（篆法）
二、章法（布置、構成）
三、刀法（筆法）

字法이란 文字의 形成을 考察하는 일이다. 文字는 古代文化의 縮図라 말할수 있으므로 시간만 있으면 즐거운 項目이다. 이 文字 가운데서 印에 알맞는 印文을 골라내는 일이 字法이다. 第二의 章法은 쉽게 말하자면 構成이며 즉 密의 照應이다. 小印은 寛縡하게、大印은 緊密하게 따위로 配置하는 일이다. 第三의 刀法은 古来로 伝習하기 어려운 일이라 하지만 반면에 배우지 않아도 百錬끝에 스스로 얻어지는 것이라 하겠다.

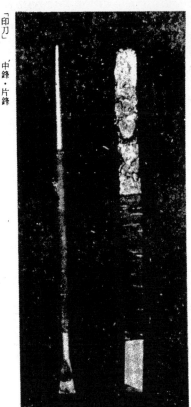

「印刀」 厚刃·薄刃

「印刀」 中鋒·片鋒

印의 刻法

篆刻은 書의 한 類型 또는 한 種類인 것이다. 「붓과 종이」 대신에 「칼과 돌」을 用具로 쓰는 차이 밖에 없다.

그러므로 書를 잘 하는 사람은 조금만 習練하면 進步가 매우 빠른 것이 篆刻이며 여기에 특별한 어려움이 있는 것이 아니다.

다만, 처음으로 印刀를 잡는 사람에게 「篆刻은 書와 같은 것이다」 이렇게 말하고 만다면 불친절하기 짝이 없을 것이다. 붓과 칼이 다르듯이 書와는 다른 技法을 篆刻이 要求하고 있기 때문이다.

以下 그 技法의 대강을 쉽게 이해할 수 있도록 설명하고자 하는데 되도록 用具를 갖추어 그것을 책상 위에 놓고 實際로 印材를 잡고 執刀하면서 읽으면 더욱 잘 理解할 수 있을 것이다.

꼭 이렇게 하지 않으면 안 된다 하고 무슨 法則같은 것을 강요하는 것은 않겠다. 요컨대 각자가 하기 좋은 方法을 골라서 하면 되는데 다만 初步일 때 無意識 중에 나쁜 버릇이 생기는 것만은 버려야 한다.

〈用 具〉

印材 初心의 練習用으로는 값비싼 돌을 피한다. 礼山, 海南 돌이 有名하다 하며 書畵商에서 求한다. 보통 三分(9㎜) 角에서 一寸(3.03㎝) 角까지 다섯 種類로 分類되고 있다. 印의 용도에 따라 적당한 크기를 고르면 되나, 刻印의 練習에는 八分角이나 一寸角 정도가 알맞겠다.

印刀 극단적으로 말하자면 印을 새기는 데는 印材 이외에 따로 印刀 한 자루만 있으면 되므로 이것이 가장 重要한 用具라 하겠다. 印刀는 크게 나누어 中鋒(兩刃)과 片鋒(片刃)으로 나눈다. 中鋒을 처음 대하는 사람은 매우 둔한듯 보이기 때문에 片鋒쪽이 새기기 좋을 것같이 느껴지지만 사실은 이와 반대이다.

竹印이나 木印은 片鋒 가운데서도 銳利한 것으로 새기는 수밖에 없겠지만 石印은 中鋒이 알맞다. 中國의 刻風도 모두 中鋒이다.

中鋒에도 여러 가지 種類가 있다. 첫째로 厚刃(鈍角)과 薄刃(銳角)이 있다. 이것은 印刀 자체는 같은 것이나 날을 세운 方法에 따라 다를 뿐이므로 각자 마음에 드는 것을 択하면 된다.

다만 단단한 돌에 대하여는 薄刃이 좋고, 부드러운 돌에 대하여는 厚刃이 알맞겠지만 사실 돌에 따라서 칼을 골라 쓸 필요는 없지 않겠는가 싶다.

名人 吳昌碩이 쓴 印刀는 매우 鈍角한 것이었다 한다.

印刀의 자루의 部分, 即 손잡이가 붓자루(筆管)

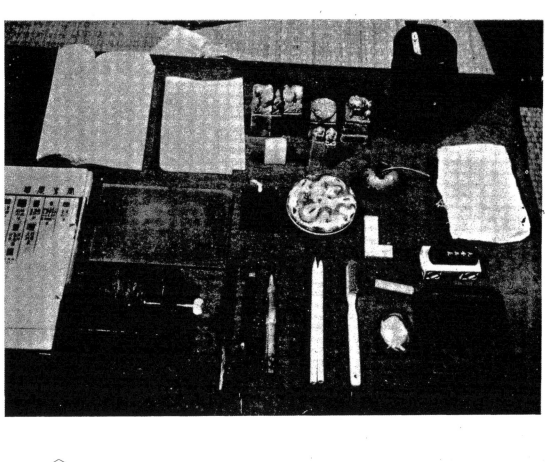

篆刻의 道具

처럼 둥근 것, 또는 네모난 것, 같은 네모라도 正方形인 것과 扁平한 것따위, 여러 가지 種類가 있다.

이 選択도 각자의 趣向에 따라 択하면 될뿐, 印의 成果에 차이가 나는 것은 아니다.

印이 크던 작던 한 자루의 印刀로 새기는 習慣이 좋겠다. 다섯 자루、열 자루나 되는 여러 種類의 印刀는 蒐集의 자랑은 될지언정 印의 實力向上과는 無関한 일이다. 서툰 목수 연장 나무란다고 안되는 것을 印刀에 責任을 転嫁해서는 안 된다.

印刀 上質의 鋼鉄이 아니더라도 자주 갈아 쓰면 된다. 書畵商에서 흔히 보는 用具이다.

印床 刻印할 때 印材를 固定하는 木製의 台, 篆刻台라고도 한다. 印章鋪에서 求할 수 있다. 꼭 있는 것이 좋겠다고 하는 사람은 갖추어도 되겠으나 처음부터 印床을 쓰지 않는 習慣이 좋은 것이다. 印材는 왼손에 꼭 쥐고서 엄지로 印材를 매만지면서 새기는 것도 一興이다. 但、木竹印 牙印 등에는 印床이 必要하게 된다.

유리板 적당한 크기의 두꺼운 유리板 一枚, 이것은 印을 찍을때나 印材를 평평하게 갈 때에 쓰인다. 이 밖에 샌드페이퍼(砂紙)目이 굵은 것과 고운 것 各 一枚씩.

벼루와 먹 먹을 가는 벼루와 朱墨을 가는 벼루. 먹과 朱墨. 이 밖에 小筆 두 자루(印面에 布字하기 위한 것).

印朱(印泥) 水銀의 化合物을 原料로한 진짜 朱로 만든 고급품일수록 좋겠으나 作品에 落款하는 것이 아닌 初学人의 練習用으로는 事務用 印朱로도 안될 것은 없다.

印矩 印을 찍을 때의 자. L形、T形、⌐形 등이 書畵商에서 판매되고 있다. 印은 印矩에 대고 印朱를 다시 묻혀 가면서 二、三回 찍어야 선명하게 고루 찍힌다.

기타 印面의 돌가루를 털어내는 작은 브러시(칫솔도 좋다) 一個, 小型의 거울(이것은 布字를 하고서 잘 되었는지 비추어 보는데 필요하다)、印面을 닦는 헝겊조각 · 등.

이상으로서 用具는 一應 갖추어진 셈이다. 앞서 말한 바와 같이 아쉬운대로 印刀 한 자루에다 印材 몇 개 있으면 篆刻은 바로 시작할 수 있는 것이다.

〈参考書〉

字典 篆書를 찾아내기 위한 字典은 中国 것으로 説文古籍補 등 本書(P 7)에서 소개한 책들이다.

印譜 篆刻 연구에는 좋은 印譜가 필요하다. 古典的인 것으로는 秦漢의 古銅印을 모은 古銅印譜와 近代 印人의 作品、이를테면 趙之謙・呉昌碩 등의 것을 모은 것들이 있다. 本書에서 담은 印은 歴代順으로 相当分量이 모아져 있으므로 初学者에게는 당분간 이 資料만으로도 相当한 공부가 될 것이나 장차 이것을 바탕으로 하여 좋아하는 印譜를 수집하면 좋겠다.

〈刻印〉

印面 고르기 이제부터 刻印의 実際로 들어가기로 하자.

우선 印面을 다듬는다. 다듬는 데는 유리板 위에 먼저 目이 굵은 것, 다음에는 目이 가는 順으로 샌드페

64

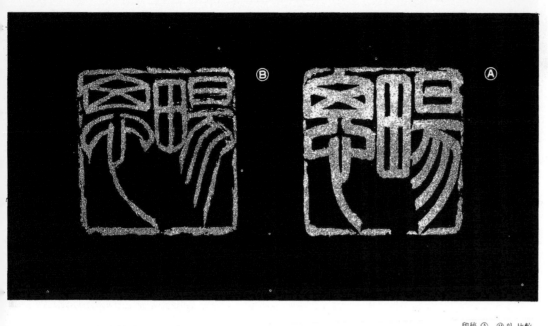

印稿 Ⓐ, Ⓑ 의 比較

이 퍼를 놓고 印材를 서서히 円을 그리면서 印材의 角을 바꾸어 가며 갈아 평평해 지면 石粉을 털고 먹을 묻혀 마를 때까지 문지른다.

印稿 처음으로 印을 試図하는 사람은 새기는 데에만 마음이 급하여 가장 重要한 布置配文을 등한히 하기 쉽다.

전문가라 할지라도 愼重한 사람은 모두 草稿를 만들어 충분히 推蔵한 뒤에 비로소 執刀하는 것이다. 하물며 初学人이 印稿없이 印面에 文字를 넣는다는 것은 無理이므로 여기서 精密한 印稿를 만들어 보기로 하자.

우선 葉書같은 厚紙를 먹으로 까맣게 칠하고 마르기를 기다려 새기려는 印材의 印面을 強하게 누르면 印의 윤곽의 자국이 생긴다.

지금 가령 朱文(文字의 畫을 남기고 나머지를 파냄. 찍으면 文字의 畫이 朱色으로 남는다)의 印을 새기고자 한다면 朱筆로써 그 型에 윤곽을 그리고 그 속에 새기고자 하는 文字를 朱로 써 넣는다. 물론 그 이전에 새기려는 字句를 選定하고 字典을 찾아 충분히 검토한다.

좁은 方寸에다 작은 篆書를 쓰는 것이어서 마음에 안들때면 墨으로 지우고는 다시 朱로 쓴다. 이렇게 해서 文字의 配置、繁簡疎密의 程度며 윤곽과의 調和 등이 마음에 들 때까지 거듭한다.

이렇게 하는 동안에 先輩들이 얼마나 苦心慘憺하였는지, 어떤 印이 좋은 것인지를 分別할 수 있게 되며, 白文(文字의 畫을 파냄. 찍으면 文字는 墨으로 쓰는 편이 좋다.

으면 文字의 畫은 白임)의 印稿는 印面의 部分 全体를 朱로 칠하고 文字는 墨으로 칠한다.

自己의 技量도 이에 따라 점점 늘어 가는 것이다.

篆刻의 즐거움 중의 하나는 이 印稿의 作成에 있다고 하여도 過言이 아니다.

印稿는 反対文字가 아니고 普通의 文字를 써서 作成한다. (図板은 弟子의 印稿 Ⓐ를 先生이 바로잡아준 것〈Ⓑ〉이다.)

布字 印稿가 완성되면 그것을 보면서 印面에 文字를 써 넣는데、이것을 布字라 한다. 앞서 말한 바와 같이 印面에 墨을 칠하고 그 위에 朱文白文할 것없이 朱筆로써 布字하는데 이것은 당연히 反対文字로 쓴다.

反対文字라 하면 初心者에게는 어려운 것같이 생각될지 모르지만 篆書는 木偏이든 糸偏이든 左右同形이 普通이므로 별로 어려울 것이 없으며 곧 익숙해 지는 것이다. 또 布字를 끝낸 印面을 左로 돌리고 右로 돌리고 또 거꾸로 하여 보면은 文字가 한 쪽으로 쳐져있는

써서 이것을 印面에 転写하는 方法도 있으나 行草의 印을 새기는 경우 以外에는 이 方法을 쓰지 않는 편이 좋겠다.

印面에 먼저 線을 그어 等分하고서 布字하는 사람도 있으나 이렇게 하면 지나치게 印面이 整然해져서 마치 도장포의 印처럼 되어 古拙치가 못하니 피하는 편이 좋겠다.

布字가 끝나면 거울에 비추어 본다. 그러면 文字가 바르게 보이는데 이때 여러 角度에서 欠点을 発見해 낸다.

지의 與否도 発見할 수 있다.

이것은 체험에서 얻어진 重要한 要領이므로 꼭 実行하기 바란다. 欠点이 発見되는 대로 다시 墨과 朱를 번갈아 쓰면서 訂正한다. 차차 익숙해지면 거울에 신세를 지지 않아도 된다.

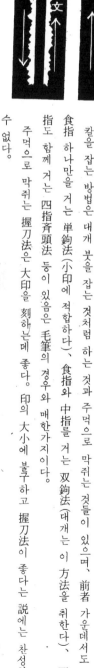

白文

朱文

双鈎法

運刀　布字가　完成되면　드디어　執刀할　차례가　된다。古來로　이　方法에는　諸說이　紛紛하여　까다롭고　抽象的인　이야기므로　一切　생략하고　實際的인　것만을　적되　꼭　이　方法만이　最上이라고는　말하지　않겠다。前者　가운데서도　칼을　잡는　방법은　대개　붓을　잡는　것처럼　하는　것과　주먹으로　막쥐는　것들이　있으며、握刀法이　좋다는　說에는　찬성할　수　없다。

食指　하나만을　거는　單鈎法(小印에　적합하다)、食指와　中指를　거는　双鈎法(대개는　이　方法을　取한다)、四指도　함께　거는　四指齊頭法　등이　있음은　毛筆의　경우와　매한가지이다。주먹으로　막쥐는　握刀法은　大印을　刻하는데　좋다。印의　大小에　붙우고　握刀法을

印刀는　一名　鉄筆로　불리기도　할　정도이므로　刀를　쓰는　데는　刻한다는　気分보다　書한다는　気分으로　하면　된다。다만　毛筆은　垂直으로　세우는　것이　원칙이지만　印刀는　上端을　多少　오른편으로　기울도록　하는　点이　다르다。

오른편에　기울이는　角度가　强할수록　印은　얕게　새겨질　것이고、또　厚刃의　刀일　것같으면　垂直에　가까울　것이며、薄刃일　것같으면　더욱　많이　기울여야　할　것이다。

가령　「一」字를　白文으로　새길　경우　文字를　正面에　「一」처럼　놓고　새기는　편보다　正面에　「１」처럼　놓고　새긴다。

이　畫의　오른쪽에　刀를　넣고　앞쪽으로　끌어당긴다。이때　刀는　거의　垂直에　가깝다。이로써　畫의　下側이　새겨진　것이므로　이번에는　印材를　빙글　한　바퀴　돌려　반대쪽으로　向하게　하고　畫의　다른쪽을　먼저　한　것처럼　刀를　끌어당긴다。이로써　一畫의　양쪽이　새겨졌으므로　起筆과　終筆　部分을　다듬고　그　속을　파내면　된다。

１畫의　右側을　刻하고　나서　印을　한　바퀴　돌리지　않고　그대로　진채　１畫의　左側을　밑에서부터　윗쪽으로　밀어올리는　刀法을　쓸　수도　있는　것이다。

요컨대　文字를　筆로　쓸　때의　順序대로　刻할　必要는　없는　것이다。새긴다는　立場에서　생각하면　筆順을　無視하는　편이　合理的일　수도　있기　때문이다。以上은　白文에　대한　說明이지만　朱文은　이와　反対로　한다。

曲線으로된　筆畫部分은　印材를　바꾸어　드는　要領으로　돌리면서　刻한다。먼저　刀를　세워서　잡아끄는　刀法으로　빙글　돌려　刻하고　曲線을　또　그리면서　아래쪽으로　運刀한다。먼저　刀를　세워서　잡아끄는　刀法으로　빙글　돌려　刻하고　曲線을　運刀한다。먼저　刀를　세워서　잡아끄는　刀法으로　빙글　돌려　刻하고　曲線을　印材를　돌린다。

쑤셔올리는　法은　끌어당기는　편보다　어려운　것이며　印面의　밖으로　刀가　밀려나갈　危險도　있는　것이다。

布字는　어디까지나　愼重히　할　것이며　運刀할　때에는　活達하게　하여야　한다。初心者들은　애써　간신히　布字를　만들었는데　運刀할　때　失敗하면　안되겠고　지나치게　신경을　쓰는　나머지　運刀가　떨리어　힘이　없게　되기　쉬우며、조금만　失敗하면　그만　中斷하거나　갈아　없애곤　한다。

그러나　畫이　多少　떨어져　나간다거나　칼이　미끄러져　흠이　생긴다　하더라도　도리어　그것이　더욱　재미있는　結果를　가져올　수도　있는　것이므로　구애받을　것없이　進行시키는　편이　좋다。多少의　결점이　나오더라도　반드시　끝까지　새겨서　그　結果를　보도록　하여야　하겠다。

篆刻은　한낱　손재주를　피우는　것이　아님을　認識하기　바란다。더우기　注意할　점은　白文일　경우는　대담하게　굵게　하고　朱文일　때에는　이와　反対로　가늘게　새기도록　한다。그것은　찍었을　경우에　印朱가　線　밖으로

單鉤法

握刀法

多少스머 나가기 때문이다.

다 새겼으면 솔로 印面의 石粉을 털고 나서 물을 몇 방울 떨어뜨려 헝겊으로 먹을 닦아내면 이로써 한 개의 印이 完成된 것이다.

이번에는 印面에 고루 印朱가 묻도록 하고 印矩를 써서 紙上에 찍어 본다. 印朱가 제대로 묻지 않은 곳이 있다 하더라도 印矩를 떼지 않았다면 몇 번 찍어도 같은 곳에 찍힐 것이므로 더욱 더 선명한 印을 얻을 수 있다. 그 印影을 자세히 살피고 欠点을 찾아낸다.

이때 어느 정도는 補刀하여도 상관 없다. 그러나 지나치게 매만져서는 안 된다. 매만진다는 것은 書에서 개칠하는 것과 같으며 欠点이 없어지는 反面에 生新한 長所가 사라지기 때문이다.

또 윤곽이 너무 생생하면 印刀의 자루로써 주위를 가볍게 때려 古風을 내게 하는 것도 좋겠으나 지나치게 破砕하는 것은 삼가해야 하겠다.

側款 刻印이 끝나면 마지막으로 側款을 새긴다. 이것은 印材의 左側面에 새기는 것이 原則이나 長文이어서 다 들어가지 않으면 그 계속을 그 面의 다음 左側面에 새겨 나간다.

熟練된 사람은 붓으로 글씨를 미리 써넣지 않고 印刀를 붓과 마찬가지로 써서 流暢하게 새겨 나가지만 初步者는 흉내낼 수 없는 일이므로 붓으로 글씨를 써 넣은 뒤에 새기도록 한다.

이 側款도 옛날에는 白文의 印을 새기는 것처럼 双入의 刀法을 썼으나 近世에는 붓으로 쓰는 것처럼 單入 刀法으로 새기고 있다. 側款 또한 習鍊을 쌓아야 되는 것이며 쉬운 일이 아니기 때문에 章을 바꾸어 자세히 설명하기로 하겠다.

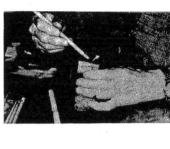

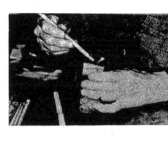

篆刻의 要領

篆刻의 運刀나 刻法 등에 대하여 다른 책들이 説明하고 있는 바를 断片的으로 摘出하여 소개하므로서 学習者가 이 책 저 책을 涉獵해야 하는 時間을 節約케 하고자 하니 참고하기 바란다.

○ 篆印이라함은 印에 쓰이는 篆書를 말하는 것으로 결국 印文을 뜻하는 말이다. 그리하여 篆書가 많이 쓰이는 만큼 篆印이라 한다.

그러므로 특히 篆書体의 筆法을 알고 그 字法과 章法이 이에 따라 깊이 神髓를 얻지 않고서는 篆印이 이루어질 수 없다.

○ 葉爾寬은 「印冊에서 貴히 여기는 바는 文이니 만약 篆을 研究하는 마음이 없이 刀感에 工한 뜻이 있음은 대개 印人과 工匠의 分別이 또한 篆体의 같지 아니한데 있는 것이니 印人은 쓰는 것이고 工匠은 그리는 것이다. 그리는 것이 비록 아니라 하더라도 篆을 제대로 익히지 않으면 그 印에 神彩가 없게 마련이니 이것은 治印에서 書芸에 이르기까지 実로 第一要義이다」라고 말하고 있다.

○ 趙凡夫는 말하기를 「今人은 篆字를 쓰지 아니하고 어찌하여 좋은 印이 이루어질 수 있겠는가. 이는 실로 先秦・漢・魏의 印이 萬世의 法則인 同時에 字法이기 때문에 治印者는 반드시 먼저 篆書를 익혀야만 한다. 그렇지 아니하면 尺幅에 오히려 平穏치 못하고서 하물며 方寸 사이에 있어서랴」라고 하였다.

○ 陳克恕는 이렇게 말하였다. 「篆은 体에 따라 다르면서 風韻과 神采가 있으며 流動과 壮重과 典雅함. 疏密이 있어 모두 筆法에 있는 것이다. 그리고 軽重이 있고 屈伸이 있으며 俛仰이 있고 이 있어야 하니 이것들은 모두 筆法이니라.」

그리하여 비로소 그 法을 얻으면 千態萬狀이 眞実로 스스로 이루어진다. 肥瘦와 長短이 得中하여 法度에 合致되며 曲處에는 筋이 있어야 하고 直處에는 骨이 있어야 하며 包處에는 皮가 있어야 하고 実處에는 肉이 있어서 行에 흐르며 住에 쌓여야 하고 움직임에 있어서는 미침(狂)을 꺼리지 말며 고요함에 있어서는 죽음을 嫌疑치말아야 함께 自然의 法則을 얻고 才智에 길을 빌지 아니함을 곧

○ 古人이 一印의 章法을 大匠의 造屋에 比하고 있다. 먼저 地勢의 形状을 참작하고 設計하여 가슴에 全屋이 있은 다음 材木을 才量하되 尺寸을 재어 깎고 져며서 結構하여 정리해야만 宅屋이라 말할 수 있는 것처럼 治印 또한 이와같이 먼저 그 印石의 大小와 長短과 方圓과 潤狭을 살펴서 어떠한 印式을 取할 것인가를 정한 다음 方이 마땅하면 古璽와 秦漢印을 模倣하거나 圓이면 朱文古璽이고 長方印이거든 秦의 長方印으로 모두 古法에 맞추는 것을 으뜸으로 삼는다. 印式이 決定되었으면 다시 字体를 求하여 紙上에 参考하여 配合한 것을 써서 그 大勢를 본 다음 意匠과 経

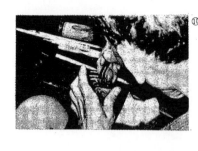

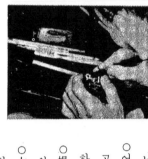
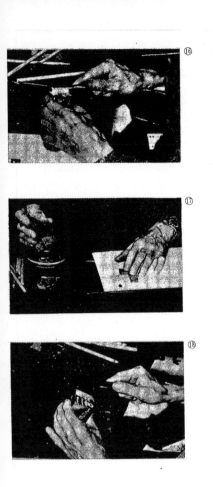

營이 天然에서 나왔는가를 檢討하여야 한다.

○印面中의 空處는 自然스러워야 하니 空을 버리고 빽빽이 채워 넣기만 하여서는 안 된다. 古人의 말에 印에는 하나의 空處가 있으면 반드시 또 하나가 있게 하여 두 개의 空處가 서로 호응케 하면 서로 빛나게 된다고 하였다.

○어떤 이는 筆畫이 간단하면 차지하는 자리가 적고 筆畫이 많으면 많은 자리를 차지하며 畫間의 거리를 고르게 한다 하였으나 古印中에 漢官印은 그 字畫의 많고 적음에 관계치 않고 相等한 面積을 차지하게 하였으며 疎密과 肥瘦의 差落이 자연스러워 美를 다하고 있는 것이니 이야말로 古印의 章法이라 하겠다.

○楊長倩은 말하기를 「執刀에 모름지기 山을 뽑고 솟을 드는 힘으로 할 것이며 運刀는 風雲雷電의 神氣와 같아야 능히 뜻이 모인다.」하였다.

○古人의 말에 「運刀할 때 먼저 칼을 잡아 定하여진 다음 깊이 들어가게 하되 점점 나아가게 하여 빠르면서 速하지 않아야 하며 머무르면서 滯하지 아니해야 하니 칼에 부족함이 있을지언정 남음이 있어서는 안 된다는 것은 대개 부족하면 補完할 수 있어도 남음이 있으면 救할 수 없다.」고 하였다.

○吳先声은 「白文은 칼에 맡겨서 스스로 가게 하고 아름답게 보이기를 求해서는 안 된다.」고 하였다.

○朱修能은 「칼 쓰는 것을 붓 쓰듯 하라 함은 바꿀 수 없는 法이다. 正鋒으로 堅持하여 바로 보냈다. 이렇게 하리게 거두며, 轉에는 方을 떠야 하고 折에는 圓을 떠야 稜角과 朣腫과 鋸牙와 燕尾가 없게 해야 하니 刀法은 여기 다 있는 것이다. 작은 것을 크게 고친다거나 완전한 것을 破壞하는 것은 俗稱 飛刀・救刀・補刀라 하며 모두 刀病이다.」라고 말하였다.

○布字를 했으면 線의 限界에 刀를 넣으라. 이때 刀를 너무 기울게 하지 말고서 깊이 넣는다. 이렇게 하므로서 한 가닥의 피가 通한 線이 이루어진다고 생각된다. 布字는 重要하지만 새길 때 경우에 따라서 布字 그대로가 아니더라도 좋겠다. 붓으로 쓴 布字 그대로 새기면 글씨의 모양은 아름답게 보이나 刀에는 특유한 刀의 움직임이 있기 때문이다. 칼이 움직이는 순간순간에 刀가 지닌 특유한 움직임을 잃지 않도록 하여야 한다. 即 刀意는 잘 나타나지 않는다.

○옛부터 十二刀法이니 하는 用刀法이 있으나 刀法을 너무 의식한다는 것은 무의미하다. 결국은 態度가 問題이며 印에 對하여 眞摯한 態度로 임하면서 自己가 좋아하는 法에 따르면 된다고 생각한다.

○刀의 角度는 二十度라고 하지만 조금 더 세우면 재미있는 線이 나온다.

○刀를 앞으로 끌어당길 때 初心者는 끌어당기는 데에만 신경을 쓰기 쉬우므로 刀를 돌 속에 파묻는 気分으로 運刀할 필요가 있다. 이로써 刀가 미끌어져 나가는 撃을 없앨 수 있다.

○治印이 完成되었을 때 그 印의 四圍는 가지런하고 角이 져서 呆板의 病으로 생생하게 보이는 바 刻刀로 그 邊을 가볍게 치면 神化를 얻게 되니 이것을 撃邊이라 한다. 撃邊의 軽重으로 古印처럼 古雅스럽게 보여야 하니 이 方法은 古印을 많이 摹刻하여 스스로 그 妙韻을 얻어야 할 뿐이다. 그러나 今人은 매양 덮어놓고 치는 것을 즐기면서 이것을 古高하다고 한다. 이러한 까닭에 撃邊은 印의 適宜與否를 잘 살펴서 정하지 아니하면 識者의 護弄거리가 된다.

古璽　痼軍之鉢

原印

羅福頤摹

松丸東魚摹

古璽　陳去疾信鉢

原印

羅福頤摹

松丸東魚摹

摹刻

보다 高度의 細密한 技法에 對하여는 先人이 남긴 名品에 對하여 각자가 배워야 한다. 그 方法의 하나로 摹刻이 있다. 摹刻에는 여러 가지 뜻이 있겠으나 여기서는 書에 있어서의 臨書, 即 刻印의 練習을 目的으로 하는 摹刻에 대하여 얘기하고자 한다.

摹刻을 하는데 있어서는 教本이 될 수 있는 印譜를 잘 選定해야 하겠는데 처음에는 秦漢古璽印의 摹刻부터 시작하는 편이 좋겠다.

摹刻의 利点은 여러 가지 있겠으나 제일 큰 利点은 눈의 進步, 即 精密하게 事物을 観察할 수 있는 習慣이 길러지는 것이며, 따라서 観賞眼이 놀랍도록 向上하는 것이다. 이를테면 漢印이란 것은 언뜻보기에 단조로운듯 하여 初心者에게는 이것이 어디가 좋은지 알아내기 어려운 것이지만 여러 개를 摹刻하는 동안에 단조롭게 여겼던 그 裏面에 놀라운 매력이 담겨 있는 것을 발견하게 된다.

그 매력에도 여러 段階가 있어서 그때는 충분히 알아낸듯 하지만 시일이 지남에 따라서 그 이상의 것이 겹겹이 그 위에 있는 것을 알게 된다. 이 점으로도 摹刻의 対象에서 으뜸가는 것은 秦漢의 古印이 適当하다 하겠다.

近世人의 것이라면 清의 鄧完白·陳鴻壽·吳讓之·趙之謙·吳昌碩 등이 좋다. 물론 이 밖에도 훌륭한 것이 수없이 있겠으나 옛부터 定評있는 것을 模範으로 하는 편이 무난하다. 奇妙한 것을 좋아하게 된 세상이라곤 하지만 그것은 初歩者에게는 도리어 害가 될 것이다.

마음에 드는 印譜를 求하여 틈나는 대로 펼쳐보는 것만으로도 공부가 된다. 자기도 모르는 사이에 어느덧 鑑賞眼이 길러져서 같은 사람의 印 중에서도 특히 좋은 것, 보통인 것, 싫은 것따위로 자연히 分別하게 되기도 할 것이다.

그러면 이 중에서 가장 마음에 드는 것들을 摹刻하여 봄이 어떨까? 摹刻할 바엔 謙虚한 마음가짐으로 原印에 충실할 것이 要望된다. 떨어져 나간 곳까지 模倣해서 무슨 소용이 있겠느냐고 反問하는 사람도 있겠으나 이 모든 것들이 모두 도움이 되며 그럴만한 理由가 있는 것이므로 모름지기 충실하게 寸毫의 다름이 없도록 摹刻하도록 留念하여야 한다.

그러나 이것은 매우 어려운 作業이므로 미리 단단한 覚悟를 세워야 하겠다. 위대한 模倣은 위대한 創作을 낳아주는 어머니이다.

충실히 摹刻하는 이상 印의 크기도 당연히 原印과 같은 크기로 한다. 적당한 印材를 구하여 그것을 印影

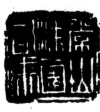
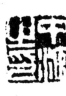
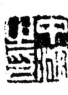
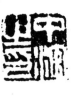

趙凡夫摹　漢魏印

徐三庚刻　袖中有東海　原印

吳昌碩刻　石人子室　原印

에 대해보고서 그 크기를 調整한다. 差異가 적을 경우에는 샌드페이퍼에 갈거나 印刀를 써서 調整할 수 있으나 차이가 크면 톱으로 잘라야 한다. 印材의 整理가 끝나면 여기에 먹을 칠하고 마르기를 기다려 여기에 布字한다.

布字에 대해서는 刻印의 項에서 설명하였으므로 되풀이하지 않겠는데 初步者에게는 어렵게 생각되겠지만 修練을 쌓으면 차차 익숙하게 된다. 印面에 反對文字를 쓸 때에 정확한 位置를 잡기 위하여 다음 方法으로 하면 된다.

印材를 印影 위에 맞게 대고서 印材를 그 位置에서 오른쪽으로 누이고 印影의 右側의 主要한 部分의 位置를 印材의 面의 동등한 部分에 표를 해둔다. 다음에는 이제 한 反對편에 印材를 왼편으로 누이고 같은 方法으로 印影의 왼쪽의 主要한 部分의 位置를 印材面에 표시한다. 그 다음에는 아랫쪽으로 누여서 主要한 部分의 높이나 폭은 原印과 꼭 같게 印面에 눈금이 그려지게 된다. 印影에 主要한 部分의 位置가 정해졌으면 布字하는데 다른 어려움은 없을 것이다. 即 上下左右쪽으로 印材를 印影의 後側으로 네번 되풀이 함으로써 文字의 主要한 部分의 位置를 印材面에 印하는 方法으로 이것을 뒤집어 印面에 대고 雁皮紙 위를 물로 적신 다음 그 위에 印影全部를 雁皮紙에 朱墨으로 본을 떠서 이것을 뒤집어 印面에 대고 轉写하는 方法도 있겠으나 이 方法은 布字의 習練도 되지 않으며 摹刻하는 즐거움도 半減되는 것이므로 권할 바가 되지 못한다. 布字를 할때 앞서 말한 바와 같이 墨과 朱를 번갈아 써가면서 몇번이고 滿足한 것을 얻을 때까지 訂正하지 않으면 안 된다.

이제 되었다 생각되면 거울에 비추어 印影과 精密하게 比較하여 보면 다른 잘못을 찾아낼 수 있을 것이다. 다시 한번 補筆하여 完璧을 期한다.

이제 執刀하여 정성껏 이것을 刻하고 印面의 墨을 닦아내고 紙上에 찍어보면 아무래도 差異点이 나오게 마련이다. 摹刻은 普通의 刻印과 달라서 몇 번이고 補刀하여 補刀하지 않고는 쓸만한 印이 될 수 없다.

71

側款의 技法과 鑑賞(附·拓款法)

書畫와 마찬가지로 印에 落款을 넣게 된 것은 새기기 쉬운 印材가 나와서 篆刻이 普及된 以後의 일이다. 印側에 새기기 때문에 〈側款〉〈邊款〉이라 하고 또는 〈印款〉〈具款〉〈署款〉〈款署〉 등 여러 가지로 말한다.

篆刻을 공부하는 데는 印面의 刻技와 並行하여 側款의 技法도 연구하지 않으면 안되므로 여기서 初步的인 知識과 技法을 説明하고자 한다.

① 文三橋刻·双入刀法의 例

側款의 位置

「治印雜説」에 다음과 같이 씌어 있다. 「款署에는 一定한 面이 있다. 一面의 경우는 印의 左側面에 새긴다. 兩面에 새길 경우는 印의 後側에서 시작하여 左側에 끝난다. 三面일 때는 右後左의 順序이고 四面일 때에는 前右後左의 順序, 五面에 새길 必要가 있을 때에는 四面의 法의 順에 이어 上面에서 끝나도록 한다.」

以上이 一般的으로 行해지고 있는 原則이지만 實際로 多面에 새겨진 名印을 보면 左側面에서부터 시작된 경우가 많다.

刻字의 技法

〈双入刀法〉〈單入刀法〉의 二法으로 크게 나뉜다. 双入刀法은 一畫의 兩面에 칼을 넣는 方法이다. 먼저 印石 위에 쓰인 文字를 충실하게 새겨나간다. 目標로 하는 바는 古蹟의 再現에 있고, 文三橋以來 옛부터 행하여진 方法이다.

清朝에서는 鄧完白이 이 方法을 많이 썼지만 單

② 何雪漁刻·單入刀法의 例

入刀法이 流行하여 一般的으로 거의 쓰이지 않게 되었다. 單入刀法은 畫의 한 面에만 칼을 넣어서 一畫을 만드는 方法이다. 칼을 대지 않는 一面은 돌이 자연히 떨어져 나가는 대로 맞겨둔다.

이 方法은 明의 何雪漁에 비롯되어 清의 丁敬身에 이르러 技法이 確立되었다. 그 以後로는 자유자재로 意興에 따르는 便利한 刻法이라 하여 超越하여 普遍化되었다. 따라서 여기서는 單入刀法의 説明만 하기로 한다.

一, 칼을 돌에 대고서 칼을 끌어내린다기보다는 칼을 뉘고서 잘라 나가는 기분이다. 이것이 刻款에 便利한 切刀法의 기본이다.

二, 原則으로 돌은 廻轉하지 않고 대개 文字도 布字하지 않는다. 黃小松은 칼을 쥐고서 돌을 움직이지 않고 돌을 廻轉시켜 点畫을 만들었다고 하는데 이것은 특수한 手法이므로 여기에 紹介하는데 그 친다.

三, 橫畫을 만드는 데는 먼저 末筆의 部分에 칼을 옆으로 넣어 힘을 주면 삼각형의 終筆이 이루어진다. (図①)

그 칼을 그대로 왼쪽에 자르는듯이 누르면 直線的인 橫畫이 完成된다. 起筆을 강조하고 싶으면 칼을 새로이 그 部分에 대면 된다. (図②)

③ 側款의 刀法
1 橫畫의 起刀 2 橫畫 3 竪畫 4 竪鈎의 一 5 竪鈎의 二 6 点二種 7 撇 8 斜鈎

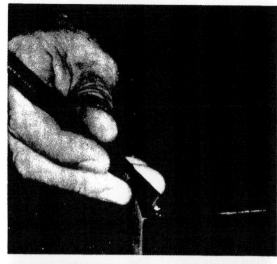
④ 橫畫의 起刀

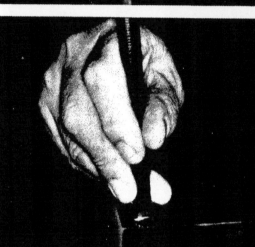
⑤ 橫畫의 切刀

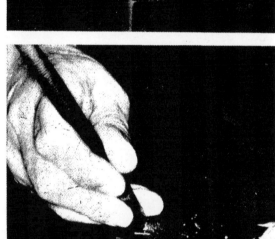
⑥ 竪畫의 起刀

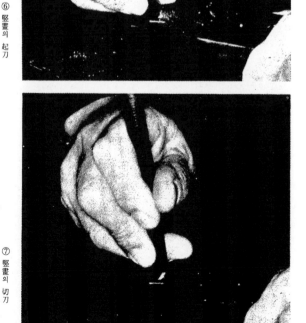
⑦ 竪畫의 切刀

四、竪畫은 起筆의 部分을 먼저 만들고서 아랫쪽으로 잘라낸다. 모두 橫畫과 같은 要領이다. (図③)

五、竪鉤(왼쪽에 치침)는 竪畫을 잘라내린 末端에 새로이 칼을 대고 힘을 주면 삼각형의 치침을 만들 수 있다. (図④—)
또는 丁敬身처럼 새로이 右下로부터 左上을 向하여 小点을 덧붙이는듯이 하면 된다. (図⑤—)

六、点은 칼을 위로부터 右下로 向하여 세게 힘을 加한다. (図⑥左) 또 右下로부터 上下方으로 잘라올리는 方法도 있다. (図⑥右) 以上의 二法은 文字의 部分에 따라서 적당히 区分하여 사용한다.

七、撤(별). 左로 삐침. 갈고리 모양을 竪畫의 技法을 써서 왼쪽 비껴로 下方을 向하여 잘라내리면 되지만 때로는 더 휘게(彎曲)하는 수가 있다. (図⑦)

八、捺(날). 右로 삐침. 單入法의 경우, 대개의 作家는 오른쪽으로 삐치지 않고 긴 点의 形式을 취한다. 右로 삐침은 새기기 어려우며 効果가 나지 않기 때문이다. 긴点은 点의 技法의 第二의 方法을 取한다.

九、斜鉤(戈字의 右下의 치침. 갈고리 모양) 左上으로부터 잘라내린 畫끝에 右上으로부터 小点을 덧붙인다. (図⑧) 대체로 以上의 基本点畫을 組立하면 왠만한 文字는 만들어질 수 있을 것이다. 이것은 浙派以來 現在에 이르는 中國의 一般的인 方法이다.

만약 偏鋒으로 쓸 경우라면, 引刀(끌어당김)는 불가능하므로 全部突刀(아래에서 위로 찌름)의 方法을 써야 한다. 即 竪畫은 아래에서 위로 찌르고, 橫畫은 돌을 옆으로 回転하여 起筆部分부터 새겨야 한다.

丁敬身刻

⑧ 河井荃廬 〈載酒問奇字〉側款 (拡大)

鄧完白刻

蔣山堂刻

吳讓之刻

吳昌碩刻

趙次閑刻

趙之謙刻

黃小松刻

趙之謙刻

錢叔蓋刻

陳曼生刻

吳昌碩刻

徐三庚刻

拓款은 墨拓하는 편이 좋다. 碑石처럼 큰 것과는 달라서 対象이 작으므로 方法도 用具도 細密한 配慮를 하여야 한다.

◇ 用具

一、拓本用 솔 : 図示한 것은 棕櫚의 가는 部分을

刷毛 · 撲子 (拓包)

단단히 묶은 것이다. 적당한 솔로 代用할 수 있다.

一、拓包 : 大小 두 개. 脱脂綿을 적당한 크기로 뭉쳐서 油紙 또는 셀로판紙로 싸고 부드러운 헝겊二枚로 싸서 단단히 묶는다. 먹의 아교질이 헝겊의 눈에 막히게 되므로 자주 갈아준다.

一、中來紙 : 入手難이므로 트레싱페이퍼와 같이 얇고 질기며 水分을 빨아들이지 않는 종이로 代用할 수 있다.

一、묽은 풀 (糊)

一、用紙 : 拓을 뜨는 종이는 伯紙 · 棉紙 등걸이 곱고 얇은 것이 좋다.

一、먹물 : 벼루의 한쪽에 脱脂綿을 놓고 먹물을 적당히 머금케 한다.

◇ 方 法

側款의 石面을 깨끗하게 하고 묽은 풀을 바른다. 그 위에 伯紙를 놓고 少量의 물을 머금은 脱脂綿으로 拓面을 적신다. (水分이 많으면 나중에 주름이 생긴다) 곧이어 畫仙紙로 水分을 빨아없앤 뒤 中來紙를 石面에 덮고서 솔로 가볍게 문지른다. 文字에 伯紙가 잘 달라 붙어 紙面이 光滑해질 때까지 충분히 솔질을 한다. 中來紙는 질기지만 찢어지는 일이 없도록 자주 자리를 바꾸어 손질한다.

큰 拓包에 먹을 묻히고 작은 拓包와 맞두들겨 拓包에 고루 먹이 묻었을 때 작은 拓包로 紙面을 가볍게 두들겨 먹을 묻혀 나간다. 처음에는 文字가 없는 部分부터 두들기고 먹이 제대로 묻는 것을 보면서 차례로 字面을 拓해 나가는 것이다. 全面이 고루 까맣게 될 때까지 꾸준히 두들기면 黑色은 光沢을 띠어 精拓을 얻을 수 있다. 풀이 세어서 잘 떨어지지 않을 때에는 입김을 쏘여서 천천히 떼어낸다.

以上의 要領으로 習熟하면 側款뿐 아니라 어떤 小品의 拓에도 응용할 수 있을 것이다.

◇ 印의 制式

姓名印

姓名印은 대개 白文으로 새기는 듯하다. 이것은 近代篆刻을 시작한 이들의 뒤를 쫓아 摸倣하는 데 起因하는 듯하다. 漢代의 姓名印을 보면 先秦의 古璽와는 달리 그 大部分이 白文이다.

金憲民이란 姓名印을 刻할 때

憲 金

民

처럼 配列하는 것을 一應 생각할 수 있으나 姓名印은 姓名 뒤에 印、之印、印信、私印 따위의 文字를 더욱 慾心스럽게 長寿、日利따위를 덧붙이는 일이 있다.

金 憲 民

憲 之 印

民 印 信 長寿

「金憲民印」이라 할 경우 憲民을 二行으로 가르지 않기 위하여

金 憲 民

憲 印 日利

民

이라 하는 일이 있다. 이것을 回文印이라 한다.

「金憲民印」이라 할 경우 憲民을 生略하여 「金」 또는 「憲」 또는 「民」 따위로 한 자만 새기기도 하고 先秦古璽風으로 「憲之鉥」「民鉥」도 생각할 수 있다.

憲

憲 之 鉥

鉥 民

中国에서는 옛날 男子가 成人이 되면 加冠의 礼를 行하고 字 ― 表字를 붙였다. 字는 名(이름)의 뜻을 取한다. 字를 印에 넣고자 하는 이른바 表字印에는 姓다음에 字를 새기는 古風이 있으나 表字印에는 印·之印等의 文字는 넣지 않는다.

後代에 내려와서는 다만 字만을 印에 넣기도 하고 字日따위를 字앞에 붙이기도 하였다. 예를들어 字가 宇心이라면 다음과 같이 刻할 수 있다.

金心	
宇心	宇字
宇心	宇字日
宇心	心

宋代에 이르러 文墨의 人士들 사이에 別号 ― 지금은 흔히 雅号라 한다 ― 가 생겨나서 이에 따라 別号印, 即 雅号印이 나타나게 되었다. 그리고 이 別号印에는 姓名印에서처럼 印·之印等의 文字를 붙이지 않는 것이 通例이며 또 姓名印이 普通白文인 것과 対比시켜서 朱文으로 刻하는 일이 많다.

唐·宋 時代부터 비롯된 斎堂館閣印은, 朱文·白文 그 어느 것이라도 무방하나 印·之印따위의 文字를 붙이지 않으며 収蔵, 攷蔵, 秘笈 따위의 文字를 添加하는 일이 많다.

◇ 詞句印

從來의 印은 姓名, 字号를 主体로 하여 이른바 書畫에 從属하는 立場에 있었다. 그러나 文人의 目을 모은 飛鴻堂印譜가 文学性을 指向한 以後로는 印 그 자체의 文学性을 独立的으로 바라보는 世界를 創造해냈다. 이것이야말로 篆刻의 主体性獲得 宣言이었던 것이다.

◇ 印의 選文

制作의 계기는 詞句의 文学的 内容에 대한 共鳴이 半이요, 文学의 造形性에 対한 半이라 하겠다. 따라서 経書의 索引 등에서 文学的 内容이 없는 文句를 찾아 헤맨다는 일은 별 의미가 없을 것이며 동시에 아무리 재미있는 文句라 하더라도 印面効果에 자신이 없을 때에는 차라리 採択하지 않는 편이 좋겠다.

그러면 구체적으로 어떻게 選文할 것인가 姓名이나 雅号 등 変更할 수 없는 文字는 어쩔 수 없으나 作品의 選文은 自由이므로 効果를 올릴 수 있는 글을 選択할 必要가 있다. 選文의 対象은 墨場必携, 書家自在나 禅林句集만으로는 不充分하다. 古今의 詩, 文辞類 등 経史書를 말할 것도 없고 古今의 詩, 文辞類 등 漢籍을 읽을 때 적당한 句·文이 눈에 띄면 적어두는 습관이 바람직스럽다. 또 選文中에는 一文中에 繁書와 疎書가 섞이는 경우가 많다. 繁書만의 경우, 또는 疎書만의 경우도 있겠는데 이와 같은 選文을 하면 効果的인 作品을 얻기 어렵다.

따뤼서 繁疎書가 적당히 섞여 있는 字句를 選択해야만이 現代作品으로서의 構図의 発想이 容易하다. 또한 内容에 造型性을 담기 위하여는 字数가 적은 편이 좋다. 그러나 刻文에는 하나의 既成語를 使用하는 것이므로 二字以内로는 부족감이 있게 되며 布字構成의 妙味를 얻을 수 없다. 가장 적당한 字数는 二字에서 四·五字, 길어서 七字정도가 알맞겠다.

◇ 印의 外廓

白文의 外廓은 만들지 않는 것(内輪廓을 만든다)이지만 朱文의 外廓은 만들어야 하며 그 外廓의 線이 文字의 線에 微妙한 영향을 준다.

周秦古璽 중에서 朱文을 보면 속의 가는 書의 文字를 매우 굵은 線으로 싸서 안정감을 보여주고 있다. 또 清代名人의 作品은 各文字의 線과 外廓의 線이 동등한 線質로 잘 조화되고 있으며 呉昌碩·斉白石에 이르러서는 文字를 더욱 잘 살리는 配慮가 되어 있다.

外廓은 결코 더부살이로 있는 것이 아니고 이에 左右되는 것이 아니어서는 안 된다. 따라서 作品의 매력이 크게 左右되는 文字와 동떨어진 外廓은 致命的이며, 그런 作品은 救할 길이 없다. 外廓處理를 잘 하므로서 内容을 돋보이게 한다는 생각보다는 文字와 外廓이 同心一体 라는 생각을 가지고 臨하는 것이 더욱 重要하다.

◇ 鈕式

(本書 P.79의 사진 참조) 印의 손잡이가 되는 部分이다. 鈕式은 손잡이의 役割을 하면서 印의 上下部를 表示하는 役割도 兼 装飾的인 効果와 印의 上下部를 表示하는 役割도 兼한다.

戦国時代의 古璽는 壇鈕가 보통이지만 私璽는 특히 자유로운 様式이다. 玉印은 後世까지 거의 復斗鈕이다. 秦印은 少数이지만 壇·鼻·魚·蛇 등의 遺例를 볼 수 있다. 亀鈕는 漢에서 비롯하여 南北朝까지 踏襲되었다.

蛮夷印은 西北砂漠地帯에는 낙타요, 南方卑湿地方에는 蛇로 規定되어 있었다. 馬鈕는 五胡十六国의 前朝의 것으로서 騎馬民族을 연상시켜 준다. 刻印時 만약 鈕가 있는 것은 먼저 鈕로써 印의 前後左右를 정하여야 한다. 瓦鈕나 鼻鈕는 二孔이 있는 面을 左右로 정하고 獅·虎·亀 등의 鈕는 그 꼬리가 있는 面을 印의 下辺으로 한다.

印의 歷史

◇ 印質

古印은 대부분이 銅이며 金・玉・牙・石・鉛・鉄 등은 百이면 二, 三에 지나지 않는다. 元代 王冕이 처음 花乳石으로 治印하였는데 이 印材는 얻기 쉬웠기 때문에 文人들은 다투어서 이를 사용하게 되었다. 이는 印質의 一大 革命이어서 이를 後世印学의 復興은 実로 여기에 힘입은 바이다. 印質의 종류는 다음과 같다.

玉、金銀、銅、鉛鉄、磁及、宝石(瑪瑙、琥珀)、水晶、象牙、犀角、紫砂、黄揚、竹根、沈香、伽楠等、瓜蔕、果核、青田石、壽山石、昌化石、雑石.

◇ 印材趣味

印材의 趣味는 篆刻 그 자체와 관계는 없지만 印材의 材質과 그 鈕(손잡이)를 愛玩하는 데에 眼目을 두고 있다. 印材의 材質을 즐기는 主眼은 現在 通称 蠟石 또는 滑石 등으로도 불리우는 石材에 한정되고 있다.

石材 가운데에는 寿山石系(黄・白・핑크、갈색、黒色 등 여러 가지 있는데 黄色을 가장 貴히 여김)、青田石系(대개 青色)、昌化石系(전부 붉거나 일부분이 붉다)가 있는데 이 중에서 모두 中国産이다. 寿山石系는 数와 종류가 많으며 石印材中의 중심的 存在이다.

鑑賞에는 石印材의 材質 못지 않게 印鈕의 部分도 重要한 役割을 하고 있다. 가장 많은 것은 獅子鈕이며 다음에는 狗鈕、龍鈕、기타 여러 動物이 彫刻되어 있으나 낡은 것일수록 粗刻이 많고 時代가 새로울수록 精緻하다.

月尾紫・寿山

牛角凍・寿山

羊角凍・寿山

青田凍

白芙蓉・寿山

蘭花青田

雜血・昌化石

桃華紅・寿山

◇ 璽印의 起源

殷墟出土라고 伝하는 三印이 있지만 出處는 알 수 없다. 당연히 殷周期에 璽印의 存在를 생각할 수 있으나 確証은 없으며 甲骨金文에도 그 名稱을 찾을 수 없다.

신뢰할 만한 記事는 春秋戰国時代에 있으므로 現存하는 璽印은 春秋가 最古가 아닌가 싶다.

◇ 戰國時代古璽의 盛行

戰国時代는 中国史上 一大転換期이다. 古來의 宗教制度는 瓦解되고 諸侯新興貴族의 擡頭에 의한 中央集権的 官僚制度가 생겼다. 이때 国君과 臣下의 従属関係를 規制하는데 있어 반드시 一種의 証憑이 필요하게 된다. 이에 官吏를 任命하는데 있어 〈璽〉로써 信物로 하는 制度가 생겨 官璽가 国家機構上 必須的 物件이 된 것이다.

당시는 上下官私 区別 없이 〈鉨〉이라 한다. 鉨은 璽와 같다. 이때 青銅의 鋳造印이 主流였지만 形体・材質・鈕式은 자유였다. 당시는 종이가 없는 物件・文書・尺牘 등을 封한 곳에 진흙(泥土)을 바르고 거기에 印을 찍었다. 開披의 禁忌가 그 目的이며 이것을 封泥라 한다.

伝殷虚出土印

◇ 秦漢時代 典型의 確立

秦은 天下를 統一하여 郡県制国家의 集権組織을 完成하였다. 群雄割拠의 戦国時代에는 定制化될 수 없었으나 官印의 制度가 秦朝에 의하여 確立되었다.

皇帝의 것을 璽라 하고 臣下의 것을 印이라 称했다. 〈印〉字가 印章에 쓰인것은 이 時代에 비롯된다. 文字는 小篆과 거의 同一한 構成이며 官印은 方一寸, 白文四字, 田字形의 윤곽을 붙인 類型으로 統一되었다.

漢代의 官印은 秦의 制度를 이어받아 階級의 上下에 따라 材質·鈕式·綬色 등의 区分이 厳하였으며 輪廓은 整斉한 것으로 固定化하였다. 武帝때 五字印制가 設定되어 〈章〉字 또는 〈印章〉 二字連用이 印文에 나타나는 점은 가장 顕著한 変化이다.

漢朝 뒤에 新이 일어났다. 王莽은 매우 複雑한 印制를 만들어 上下 区別없이 五字의 印을 만들고 刻風은 整斉한 것으로 固定化하였다. 이때가 古印史上 一頂点을 이룬 時期인 것이다.

後漢은 前漢의 印制를 復活하였으나 極端的으로 空白을 피하는 直線的構成의 剛強한 것으로 되어 갔다. 漢末에서 三国에 걸쳐서 発生한 鑿印은 田雅한 前漢의 風趣를 잇아갔다.

私印도 대체로 官印에 좇아 白文正方印이 많고 表字印·臣妾印·子母印 등이 새로이 나타나서 私印은 크게 盛行되었다.

이 사라지고 印의 用途에 있어 一大変革期에 접어들었다. 三国西晋 때에는 그런대로 漢印의 骨格을 維持하였으나 東晋에서 南北朝 対立時代가 되자 混乱期에 접어들어 官印의 権威, 崩壊, 使命에 終焉이 顕著하여졌다. 그리하여 크기가 三센티를 넘는 것이 나타나기도 하여 官私印은 加速度的으로 堕落하여 갔다.

◇ 隋唐以後 印의 性格의 変化

紙上에 朱로 印하는 것은 六朝末期에 시작하여 使用의 便宜上 朱印 즉 朱文印으로 一変하였다. 또 隋代에 이르러 従来의 官職印은 廃止되어 官署印만 남게 되었다.

戦国以来 盛行했던 私印의 所用도 終息하여 一時的인 空白期가 생겼다. 唐宋代에는 篆書体를 떠나 通行体를 印文으로 하는 것이 出現하였다.

宋代의 官印의 特徴은 唐代에 싹튼 九疊篆의 完成이요, 다음 金代에는 方六—九센티의 大印이 되더니 두꺼운 윤곽속에 機械적으로 字画을 채워 넣는 형식으로 定着하다가 元明清에 이르렀다.

이와는 별개로 西夏文字의 印, 元代의 篆古文字、刻古文字、

◇ 明清時代 近代篆刻의 生長

唐代에 싹튼 収藏印·堂号印 등의 使用은 宋代 金石学의 勃興과 結合하여 文人의 刻印趣味로 進展하여 雅号印·成語印 등이 만들어지고 印의 用途上에 一新生面을 열어 놓기에 이르렀다.

더우기 元의 趙子昻·吾丘衍의 印学再興의 気運의 釀成과 明代、連刀가 자유로운 石材의 出現에 依하여 一挙에 開花하여 文彭(三橋)·何震(雪漁)의 知覚者를 輩出하고 芸術의 一科目으로서의 篆刻道가 樹立되었다.

明清의 交替期에 일어난 考証学은 또한 金石趣味의 興起를 촉구하고, 古銅印譜의 盛行과 더불어 印도 古典復帰의 運動을 展動하여 수많은 名手를 탄생시켰다. 이들의 印人은 詩書画에 걸쳐 各代에 特出한 作家들을 이었다. 篆刻이 文人必須의 教養으로서 重視되고, 明清의 芸苑에 특이한 地位를 차지한 것은 우연의 所致가 아닌 것이라 하겠다.

清代의 満洲文字漢字併列의 印 등 특이한 体도 나타났다. 한편 宋元期에 民間雑用의 私印·花押印이 発生하여 後世 篆刻 発展의 실마리가 되었다.

◇ 三國南北朝 時代 漸落期

後漢에 発明된 종이가 普及되자 封泥의 필요성

甲骨文	金文	籀文	楚詛文	小篆	印篆

1 壇鈕 (戰國)

6 魚鈕 (秦)

11 龜鈕 (北朝)

16 金印蛇鈕 (後漢)

2 玉璽覆斗鈕 (戰國)

7 蛇鈕 (秦)

12 鼻鈕 (前漢)

17 馬鈕 (前趙)

3 壇鈕 (戰國)

8 銀印壇鈕 (秦)

13 鼻鈕 (後漢)

18 辟邪鈕 (後漢?)

4 鳥鈕 (戰國)

9 龜鈕 (前漢)

14 橐佗鈕 (前漢)

19 子母印 (三國?)

5 帶鈎印 (戰國)

10 金印龜鈕 (三國·魏)

15 橐佗鈕 (晉)

20 六面印 (三國?)

各代의 鈕式

◇ 鈕式 (印꼭지)

印의 유식도 몇 가지 보기를 들겠다. 같은 유식도 시대에 따라 변화함을 관찰하기 바란다.

戰國의 古璽는 壇鈕가 일반적 이지만 私璽는 특히 자유스런 양식이 많다. 玉印은 후세에 이르기까지 거의가 覆斗鈕다. 秦印은 壇·鼻·魚·蛇 등의 예가 남아 있지만, 가지수도 적고 定制 파악이 힘들다. 7·8은 漢初까지 내려오는 지? 龜鈕는 漢에서 시작되어 南北朝까지 답습된다. 前漢·新莽의 사실적인 정교한 것이 시대와 더불어 타락해 간다. 鼻鈕는 漢·新의 것은 梁이 엷고 後漢이 되면 갑자기 두터워진다. 蠻夷印은 西北砂漠지대에는 橐佗(낙타), 남쪽의 卑湿의 지방에서는 蛇라고 규정되었다. 16의 사진은 金印의 蛇鈕를 7의 사실에 비하여, 蛇라고 볼 수 없을이 만큼 양식화되어 있다. 馬鈕는 五胡十六國의 前趙의 것으로 騎馬민족을 연상시키는 특례. 辟邪鈕는 後漢에서 일어나 子母印에도 많이 쓰였다. 子母印은 後漢·三國·六面印은 三國·西晉에서 유행된 듯하다. 質의 注記가 없는 것은 모두 銅印이다.

十六金符斎印存 (表紙)

宝印斎印式

顧氏集古印譜 (木刻本)

顧氏集古印譜 (原刊本)

伝樸堂蔵印精華

稽古斎印譜

甘氏印集

印史 (郭胤伯松談閣)

明清名人刻印彙存

飛鴻堂印譜

漢銅印叢

趙凡夫先生印譜

芙蓉山房私印譜

雙虞壺斎印存

簠斎印集

完白山人篆刻偶存

梅華堂印賞

二百蘭亭斎古印攷蔵

十鐘山房印挙 (百九十一冊本)

十鐘山房印挙 (五十冊本)

4 羖漳都□車鉢

1 □王之鉢

7 易邮邑□逐□之鉢

5 萇都之鉢

2 右□王鉢

8 日庚都萃車馬

6 軍曲氏之鉢

3 單佑都□鉢

古璽〈A〉

現在〈王璽〉는 두 개가 남아 있다. 古璽는 解読不能한 文字가 많다. 특히 큰 것을 〈巨璽〉라 한다. ①은 上部에 凸起가 있다. 官璽는 거의 銅質로 鋳造되어 있다.

左軍□鍴

平陰都司徒

子栗子信鉢

君之信鉢

黍丘都左司馬

司馬□鉢

襄平君

外司庐鍴

跡都右司馬

右司馬歃

軹都右司馬

古璽〈B〉

第一行은 〈玉璽〉、第二行은 〈銅璽〉、第三行은 三晉〈韓・魏・趙〉의 璽、第四行은 〈鍴〉라고 하는 燕国의 것이다. 玉印은 古璽이래 後世에까지 珍重되고 있다. 〈鍴〉는 모두 輪廓이 없이 鋳出되어 있다.

81

白文小璽

小形의 璽를 특히 〈小璽〉라 하여 구별한다. 上段은 白文(陰文)의 精品을 골랐다.

① ②는 玉質, ③은 銀質이다. 印面은 精緻 자유롭고 弄器的 성격을 띄우고 있다.

印文은 「姓名」「姓名之璽」「姓名信璽」 등이 있다.

畵像印은 肖生印·肖形印이라 말하며 古璽시대부터 存在하고 있다.

1 事得志

5 秦是

9 海上嘉月鉢

13 □宏信鉢

2 墨

6

10 連□之鉢

14 陳去疾信鉢

3 □信鉢

7 左侯信鉢

11 王

15 □信鉢

4 君子士

8

12 不□鉢

16 戴孫黑鉢

朱文小璽

白文朱文 모두 古璽는 거의 靑銅의 鑄造印이다.

朱文의 小璽는 특히 製法이 精密하여 실처럼 가는 선을 수직으로 深刻한 것을 보면 놀라운 기술이라 하겠다.

悲

邯佗

王宜

韓莫

異耳

□屯

長隋

韓侯戭之

陽閒

長午

衛生達

郾荼

事湯之

孫九盎

□壬

大吉昌

事均

鄶城發弩

陽城臺

枂朐

郾同

陽城相如

長□

宜鉢

公孫張

秦印 (前221~207)

官私印이 모두 小篆·權量銘과 같은 字風이며 田字形의 區畫을 만들어 一字씩 독립시켜서 布字한 것이 특징이다. 印文의 配置 前後에, 얹었던 異式이며 順式·橫列式·交叉式·逆廻文등 定制가 없었던 것 같다. 字形도 精嚴한 것도 있고 奇逸한 것도 있어서 다채롭다.

上官越人　鄲易　呂覺　秦猱　橋刻

乘馬速印　王祖私印　垃賀　和衆　中壹

御府丞印　南郡候印　彭城丞印　杜陽左尉

右司空印　高陵司馬　灅丘左尉　右馬殿將

封泥

封泥는 대부분 前漢·新莽期의 것으로 遺印에 비하여 高級官吏의 印影이 많다. 武帝의 太初元年(前104)에 制定된 五字印制는 劃期的인 것으로 官印에 〈章〉이라는 稱이 처음 등장하고 材質(玉金銀銅), 鈕式(龜鼻駝蛇), 綬色(青墨黃)을 가지고 上下尊卑를 구별했다.

容丘國丞

莆川王璽

大司空印章

左司馬閒狗信鉨

國師之印章

城陽王印

膠西都尉

參川尉印

泰山大尹章

臨菑丞相

會稽守印

皇帝信璽

御史大夫

北海相印章

會稽大守

齊御史大夫

1 長信少府

2 錢府

3 尙浴

4 廄印

5 神將軍印
大谷大学図書館蔵

6 睢陵家丞

7 安陵令印

8 厚丘長印

9 張掖尉丞

10 當川侯印

11 濟南司馬

12 騎千人印

13 淮陽王璽

14 滇王之印

15 湖寧王大后璽

16 石洛侯印

前漢印 (前206~後8)

漢印은 秦制를 踏襲했으나 田字格은 없어지고 摹印篆은 세련되어 樣式과 制度面에서 官印의 典型이 확정되었다.

①②③을 半通印(小官印五分)이라 하고 方寸의 印을 半分한 形式으로 官署印에 많다. 官印은 後代에 이르기까지 鑄印이 원칙이지만 金銀印은 刀刻이 通例이다.

1 建明德子千億保萬年治無極

2 蠻夷妾冇

3 劉君殖

4 周藂

5 王私印

6 黃神越章

王博之印

劉智

5 劉永

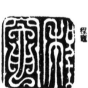
程寵

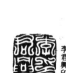
李君與印

呂鄉

樂浪大守掾王光之印

田千万　田僵君

朱蒲私印

私印

私印도 여러 가지 趣向을 담고 있으며 玉金銀 등 다양한 逸品이 남아 있다.

①을 吉語印, ②僕仟는 女官名, 妾은 謙称, 娟는 名이다. ③金戒指(指環)印, ④肖生印은 兩面印의 一面에 많이 새겨져 있다. ⑤木印 朝鮮樂浪出土인 殉葬用, ⑥黃神越章은 虎患을 피할 수 있다하여 차고 다니는 印.

 1 恰平馬丞印

 2 軍司馬之印

3 便安里附城

4 弘睦子則相

 5 含洭孛之印　大谷大学図書館蔵

 6 班氏空丞印

 7 校尉之印章

 8 鞏縣徒丞印

 9 琅邪相印章

 10 和仁都尉

11 翼漢將軍章

12 軍司馬印

13 雒陽令印

14 晉陽令印

15 織室令印

16 槾楡長印

新莽印(9~23)

王莽은 始建国元年(九)、前漢의 官制를 고치고 天鳳元年(一四) 郡縣의 名稱을 고쳤다.

後漢印(23~220)

官名의 긴 것을 제외하고 印文은 모두 五字로 되어 있으므로 莽印은 識別하기 쉽다.

①은 黑色石製.

漢委奴國王

漢匈奴惡適尸逐王

魏率善氏邑長

漢保塞烏桓率衆長

漢匈奴呼盧訾尸逐

晉歸義氏王

晉鮮卑歸義侯

魏烏丸率善佰長

漢歸義羌長

漢保塞近群邑長

晉烏丸率善佰長

魏率善羌佰長

蠻夷里長

晉匈奴率善佰長

親晉王印

新保塞烏桓壂牧邑率衆侯印

蠻夷印

帰屬한 外夷에 대하여 褒賞과 懷柔의 뜻으로 賜與한 것이 蠻夷印이다. 前漢武帝의 시대에 시작하여 宣·元時代에 盛行하고 西晉時代까지 踏襲되었다.

材質은 金·鍍金·銅 등 臨機応変으로 사용되었다. 모두 印字를 붙이지 않았다.

三国印 (魏220~265)

작풍(作風)은 後漢의 延長이지만 점점 純正함이 사라져 가고 있다. ①은 魏의 文帝가 後漢의 皇族을 前官礼遇하여 崇德侯로 封한 일이 있음. 魏初의 대표적 名印이다. ②는 吳의 皇族을 封한 것은 이 무렵이다. ③④⑤는 蜀印, ⑥銅質六面에 姓名·臣名·書簡用 印文을 새기고 있다. 懸針篆이 특징이다.

南北朝의 南北印

第一·二列은 西晋印, 第三列은 東晋印. ①은 南齊印, ②③은 梁印이다. 三国부터의 篆体의 萎縮은 西晋으로 계승된다. 軍旅忽忙하면 鑄印대신 鑿印이 流行한 것은 이 무렵이다. ②③의 梁印은 〈章〉대신 〈之印〉이라 하였다.

三国印

1 崇德侯印
2 始興左尉
3 叟陷陳司馬
4 虎步司馬
5 虎步曳博司馬
6 張震

豹騎司馬
神將軍印章

關中侯印
關內侯印
張震
張震白疏
虎賁將軍章

張震言事
張震白箋
臣震

橫野將軍章

南北朝의 南北印

1 利成令印
2 伏義將軍之印
3 衝冠將軍之印
開遠長史之印

狀猛將軍章
奉車都尉
殿中都尉
武猛都尉

西陽亭侯
永貴亭侯
武衛伏飛武賁將軍印
折衝將軍司馬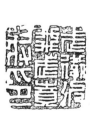

句陽令印
東牟長印
關中侯印
長寧令印

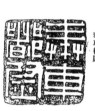
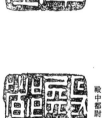
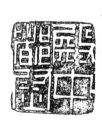
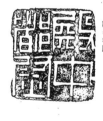

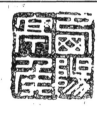
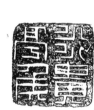

南北朝의 北朝印

北魏는 四三九年 華北全土를 통일하여 南宋에 대하여 南北朝対立의 시대가 되었다.

鑿印은 南北呼応하여 流行하였다.

①②는 鑿印의 대표적 作例이다. 形式에 떨어지고만 官印이 隋代에 廃止된 것은 自然의 勢라 하겠다.

1 關內侯印
2 關外侯印
3 建武將軍章
4 親趙侯印

武始大守章
兼平難將軍司馬
歸趙侯印
建威將軍章

揚難將軍印
挾邊將軍印
永新令印
淸菀令印

襄難男章
襄衆太守章
淸潔令印
荊州刺史印

隋·唐印

南北統一(五八九)을 이룬 隋는 文帝·煬帝·恭帝의 三代 三十七年으로 망했다. 文帝때에 官吏를 任命할때 官印을 授與하지 않고 制書를 주었으며 印대신 魚符를 주었으며, 官署의 印으로써 正印을 삼았다 한다. 封泥의 使用도 廃止되고 紙上에 朱色으로 押印하였다.

①②는 隋印, ③④는 唐印으로 隋印을 踏襲하였다.

1 唐納戍印
2 崇信府印
3 東安縣印

4 曇縣印

87

唐・宋 西夏印

①②는 唐代의 銅印、篆体를 떠나서 近体를 쓰게 되었다. 印篆을 접어서 印面을 가득 채우는 九疊篆은 唐代에 싹이터서 宋代에 定着한다. 唐・五代・宋 以來 私印의 한 종류로서 書畵의 鑑蔵印이 나타난다. 西北에 일어난 西夏는 十一世紀初 西夏文字를 制定했다. ④는 西夏文字의 篆書体이다.

1 永安都虞候記

2 州南渡税場記

3 新浦縣新鑄印

4 西夏國書印

金・元印

九疊篆은 九가 数의 終極인 데서 이 이름이 붙은 것같다. 굵은 輪廓 속에 分間이 整然한 文字를 배열하여 당당하게 官의 威嚴을 나타냈다. ①②는 그 대표적인 것으로 金代의 印이다. 元代의 官印은 漢字의 篆書와 元国文字의 篆体를 쓴 두 종류는 ③④가 있다.

1 行宮尚書省印

2 翰林侍讀學士之印

3 菩魯花赤之印

4 元國書印

元押·明印

蒙古人은 漢字를 알지 못하였으므로 押字(花押)로써 署名을 代行하였다. 姓밑에 押字를 刻하는 印이 流行하여 元押이라 일컬었다. 文字는 楷書로서 쓰이는 일이 많았으며 印形은 長方形이 많다.

明代의 官印은 거의 九疊篆으로 〈闕方〉이라는 印의 名称이 十九났다.

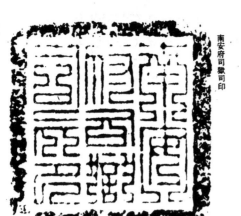

南安府司獄司印

吳興

眞卿

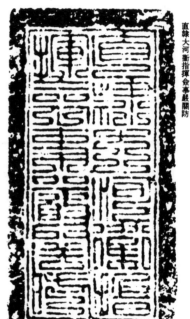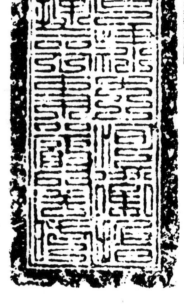

直隷大河衛指揮僉事戴關防

金　沈　大德元年　合同

雪　徐　合同

明·文三橋(1498~1573)

文徵明의 長子로서 名은 彭、字는 寿承、江蘇長州 사람。어려서부터 家学을 받아 詩書畵를 잘하고 특히 篆刻을 자랑하였다. 篆刻의 開祖라고 崇仰되고 있다.

徽中

文徵明印

文彭之印

三橋居士

七十二峰深處

玉蘭堂印

文壽承氏

琴罷倚松玩鶴

畫隱

文嘉水父

清・丁敬身 (1695~1765)

名은 敬、字는 敬身・鈍丁。号는 硯林・龍泓山人、浙江錢唐의 사람。金石碑版의 学에 깊으며 漢印復古를 実践하여 明以來의 俗風을 씻어 없애고、篆刻을 高度의 芸術로 승화시켰다.

浙江 땅에 印学을 일으켜 浙派의 祖라 崇仰된 清一代의 大家다。

詩文書法에도 卓越하여 硯林詩集・硯林印款・龍泓山人印譜 등이 있다。

冬心先生

丁敬身印

龍泓外史丁敬身印記

揚州羅騁

敬身

硯林丙後之作

曹焜之印

盧文弨印

金農印信

頔保茲善千載爲常

曹芝印信

紹弓氏

荔圑

苕華老屋

寂善之印

包氏某坻吟屋藏書記

曙峰書画

丁傳晞曾

馮厓道人

豆華邨裏草蟲啼

周駿發印

顧震之印

曹尚絅印

90

無地不樂 項墉之印 蔣仁印 真水無香

清·蔣山堂(1743?~1795)

처음에는 名을 泰라 하고, 후에 仁이라고 쳤다. 字는 階平、号는 山堂·吉羅居士、浙江仁和의 사람。篆刻은 同鄕의 丁敬身에 傾倒하여 그의 神髓를 얻어 丁敬·黃易·奚岡과 더불어 西冷四家라 호칭되었다.

·書는 특히 行草를 잘 하였으며 品格이 높다.

揚州顯豪 山堂 漫雲

翁承高印

妙香盦 作俁 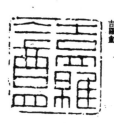 蔣山堂印 吉羅盦

一笑百慮忘 覃谿鑑藏 小松所得金石 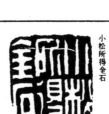 水庵

清·黃小松(1744~1802)

名은 易、字는 大易、号는 小松·秋盦、浙江仁和의 사람。어려서부터 父親(黃樹穀)으로부터 詩文篆刻을 배우고 후에 丁敬身에 師事하여 俊逸高古의 境地에 達하였다.

書書도 잘 하였으며 전국에 걸쳐 殘碑斷碣을 探訪하고 金石의 鑑識에 자상하였다.

著書에 小蓬萊閣金石文字·同金石目 등이 있으며 印譜는 丁黃印譜·秋景盦印譜가 유

茶熟香溫且自看 潘庭筠印 雨峯 文瀾閣檢閱張塤私印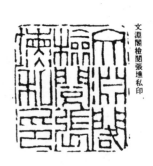

獲二殊勝 戊子經元 沈可培 漢蘆室

91

鄧石如字頑伯

筆歌墨舞

見大則心泰禮興則民壽

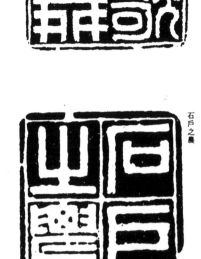

完白山人

石戶之農

清・鄧完白 (1743~1805)

처음에 名을 琰、字는 石如라 하였으나 仁宗의 諱를 피하여 石如를 名으로 하고 頑伯이라 字하였다. 号는 完白山人・笈游山人、安徽懷寧 사람.

篆刻은 少時에 父 木齋로부터 배웠다. 當時 同鄉의 徽派의 系統에 속하고、특히 明末의 名手 旭甫에 傾倒하였다.

春涯

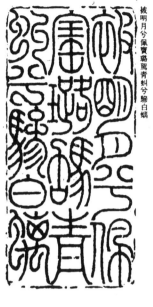
被明月兮佩寶璐駕青虬兮驂白螭

古歡

燕寶堂

書는 二十代 後期부터 八年間、江寧의 梅鏐 밑에 寄宿하여 篆隷를 專習하였다 한다.

後年秦篆漢隷를 현대에 復活시킨 偉業을 成就하고 清朝第一의 大家라 仰慕된 것은 그 동안의 刻苦의 結實인 것이다. 鄧派는 徽派를 넘어서서 近代篆刻의 大宗이 되었다. 完白山人篆刻偶存・完白山人印譜가 있다.

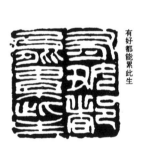
有好都能累此生

十分紅處便成灰

爀湖孫氏

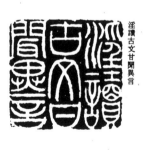
淫讀古文甘聞異言

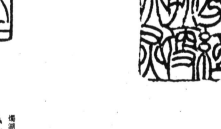

江流有聲斷岸千尺

逢原

鐵石山長

92

靈芬館主　陳　閒梅消息

小湖　邁庵祕笈　秋士

吳江郭麐祥伯氏印

江都林報曾佩琚信印

諸嘉樂印　係均之印章　漫華野館　琴書詩画巢

清·陳曼生(1768~1822)

名은 鴻壽요 字는 子恭, 号는 曼生、浙江錢塘의 사람.

阮元의 幕下에서 古学을 배우고 篆刻은 丁黃蔣奚 四家의 長이 되어 秦漢을 얻었다.

詩文書畫篆刻을 잘 하였으며 西冷八家의 한 사람.

詩集으로 種楡仙館詩集·桑連理館集, 種楡仙館印譜 등이 있다.

頤華長好月長圍人長壽　雷溪舊廬　補華迦室　漢瓦當硯齋

永受嘉福　華亭改琦靈印　叔未　回首舊遊何在柳煙華霧迷春

二十餘年成夢此身雖在堪驚　秋品　韓菜一研雨催詩　馳神運思

清·趙次閑(1781~1860)

名은 之琛, 字는 献甫, 号는 次閑、浙江錢唐의 사람.

金石学에 精通하고 書畫篆刻에 能하였다. 篆刻은 陳秋堂의 門下로서 浙派의 技法을 綜合하였다. 西冷八家 중 가장 長命이었으며 名声이 높고 遺作도 매우 많다.

補羅迦室印譜 등이 있다.

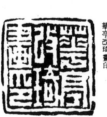

93

吳氏讓之

觀海者難爲水

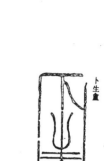
恕及借人爲不孝

非見齋斠勘金石之記

熙載之印

師愼軒

晉唐鏡館

卜生盦

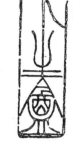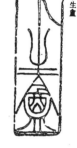

撝翁

岑中陶父

撝之

吳熙載藏書印

子京祕玩

逃禪煮石之間

沈樹鏞印

中海
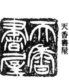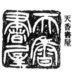

文節公孫

自稱臣是酒中仙

魏稼孫鑑賞金石文字

天香書屋
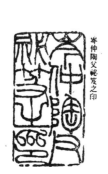

岑仲陶父祕笈之印

蓋平姚正鏞字仲聲亦字仲海

百鍊室

物常聚于所好

清·吳讓之 (1799~1870)

처음에는 名을 廷颺, 字를 熙載라 하였으나 후에 熙載를 名으로 하고 讓之를 字로 하

여 六十四歲 때 讓之를 名으로 하였다. 號는, 晚學居士·言盦、江蘇儀徵의 사람.

鄧完白을 国朝第一의 書家라고 尊敬한 包世臣入室의 제자로서 包의 書論을 충실하

게 實踐하여 完白의 篆隷篆刻을 祖述하였다.

書畫印三絶咸豐同治期第一의 作家이다. 揚州 땅에서 一布衣로서 一生을 芸道三昧로

보냈으므로 書와 印의 遺作이 많다.

94

三退糧寅公

汪鋆

硯山

汪鋆硯山畫印

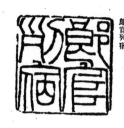

郎官列宿

夢裏不知身是客

華開猶是十年前

寰无符齋

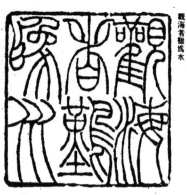

觀海者難爲水

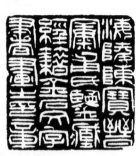

海陵陳寶晉齋甬民經藏經籍
金石文字書畫之印章

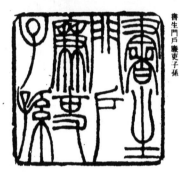

書生門戶廉吏子孫

吳讓之가 남긴 遺作은 많으나 特異한 것은 師愼軒印存·吳讓之印譜、趙之謙과
合輯한 吳趙印存 등이 있다.

趙之謙

趙之謙

趙撝叔·

趙孺卿

潘祖蔭藏書記

以分爲隸

趙之謙印

清·趙之謙(1829~1884)

名은 之謙. 처음에는 字를 益甫冷君이라 号했으나 후에 字를 撝叔、号를 悲盦이라
고치고, 따로 無悶·憨寮라 号했다. 浙江会稽의 사람.

會稽趙之謙印信長壽

之謙

趙之謙印

一金蝶堂

會稽趙氏雙鉤本印記

鄭齋所藏

沈氏吉金樂石

鉅鹿魏氏

西京十四博士今文家

朱志復字子澤之印信

節自然室

蠶壽華館讀碑記

孫熹

各見十種一切寶香眾妙華樓閣雲

孫熹之印

錫鬯會稽胡澍川沙沈樹鏞仁和魏
錫鬯會稽趙之謙同時審定印

生逢堯舜君不忍便永訣

趙之謙印

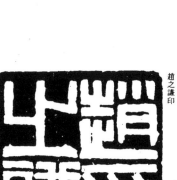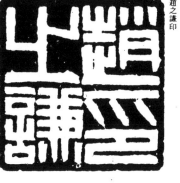

定光佛再世墜落娑婆世界凡夫

漢學居

일찍부터 金石学에 投身하고 印은 浙派에서 鄧派로 転換하고 모든 金石의 素材를 駆使하여 斬新한 刻風을 세웠다. 書는 처음에는 顔法을 배웠으나 후에는 北碑에 열을 올려, 北魏書라는 새로운 様式을 創造하였다. 그의 豊麗한 畫業과 더불어 清朝 末期의 유일한 作家로서 三絶의 이름을 얻어냈다.

補寰宇訪碑録·六朝別字記 등의 著作, 二金蝶堂印譜·趙撝叔印譜·呉趙印存 등의 印譜가 있다.

靈壽費華

徐三庚印

孫鎌私印

何在泓瀰廬

上于父

鄭桐長富

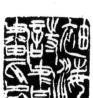

久盦

袖海詩書畫印

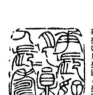

雲岱

黃山壽印

華長好月長圓人長壽

頭陀再世將軍後身

清・徐三庚(1826~1890)

名은 三庚、字는 辛穀、号는 袖海・井罍・金粟道人、浙江上虞의 사람。

金石学에 자상하며、篆書는 天発神讖에 心醉하고 金冬心의 側筆을 採用하였다。

印은 처음에는 浙派、후에는 鄧派를 배우고 篆隷를 고루 纖細流媚하여 盛名을 一世를 風靡했다。

印譜에는 似魚室印譜・金罍山人印譜가 있다。

石人子室

山陰吳氏竹松堂審定金石文字

安吉吳俊章

湖州安吉縣

缶廬

五味亭

明月前身

蘭浧

雙忽雷閣內史書記童鞋柳矲掌記印信

清・吳昌碩(1844~1927)

初名은 俊、후에 俊卿、字는 倉石・昌碩、号는 缶廬・苦鉄・破荷、民国改元 이후는 昌碩이라 專稱하였다。浙江安吉의 사람。

千尋竹齋

私淑鄧包

陵寒尉印

恨二王無臣法

念先

團丁墨戲

從心所欲

田𡊠印信

雨田

汪行忠恕畫

莫鋊

學稼軒

梅畫

寶蘭亭藏主人

團丁生于某洞長于竹洞

十畝園丁五湖印匃

日下東作

鶴身

用腸眉壽

甲申十月團丁再生

蒲華

節堂

吳昌碩은 小時적부터 당시의 名流의 知遇를 얻어 金石学에 뜻을 두었으며 書는 石鼓를 專攻하였다. 처음에는

篆刻으로 著名하였으나 中年에는 畵에 뜻을 두었으며

詩文書畵를 고루 잘한 近代第一의 名手이다. 篆刻은 가장 喜好하여 古今의 素材를

완전히 소화하여 渾厚雄偉한 作風을 세웠다.

詩集에 缶廬集、印譜에 削觚廬印存・缶廬印存・苦鉄印選이 있으며 書畵集도 多数

刊行하였다.

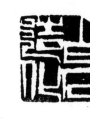

白石造化

山水樓

少年游

氷庵

斉白石〈1863~1957〉

名은、璜、字는 瀕生、号는 白石・木人、湖南湘潭의 사람.

少時적에 木工으로서 苦学、刻印書畫를 배우고 詩文을 잘 하였다. 単入刀法의 直線的인 篆刻에 그 特徴이 있다.

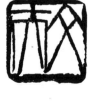

文夫

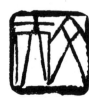

琴心

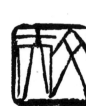

微山行人

悔烏堂

心肊

老書生

讀破萬卷書屋

玉帶牛

雲中白鶴

明·何雪漁〈 ? ~1626〉

名은、震、字는 主臣、号는 長卿・雪漁、安徽婺源의 사람. 文三橋에 師事하여 刻印의 法文字의 学을 닦았다. 安徽의 땅에 篆学을 復興하는 터전을 열었으며 徽派의 祖라고 追仰되고 있다. 著에 続学古編이 있고 何雪漁印海라는 印譜가 있다.

聽鸝深處

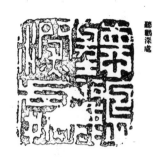

我生有愧

放情詩酒

西方之民

韓國名人落款

丁若鏞
號·侯庵、茶山、三眉、鉄馬、山推、英祖三十八年（西紀一七六二年）生

茶山居士

茶山

丁若鏞

申緯
號·紫霞 英祖四十五年（西紀一七六九）生

韓朝

霞紫

申緯之印

曳漢

緯

申緯之印

之印

申潤福
號·惠園

申印潤福

申印潤福

父笠

申櫶·觀浩
號·威堂 純祖十一年（西紀一八一一年）生

申印觀浩

申印觀浩

留耕道人

留耕道人

國賓

威堂

堂威

申櫶

長溪山作

溪山主

春壽

壽春

石子

觀

安中植
號·心田 哲宗十二年（西紀一八六一）生

安氏瑞雲館審
正金石書畫印

心田書畫

安印中植

安印中植

中植

心田

心田

田心

田心

輿州人

吳慶錫
號·亦梅、鎮齋、天竹齋 純祖三十一年（西紀一八三一）生

吳印慶錫

元秬氏

吳

氏

天竹齋

天竹齋

亦梅

梅余

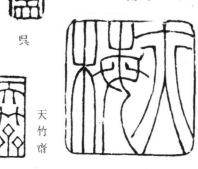

100

號・筠廷 憲宗元年(西紀一八三五)生

呉慶林

吳慶林

慶林

吳印慶林

廷笠

百福室

廷筠

號・海翁 宣祖三十三年(西紀一六〇〇)生

呂爾載

呂爾載印

齋痴

號・青城 英祖八年(西紀一七三二)生

成大中

成大中印

執士

號・玄洞子、朱耕

安堅

安氏得守

池谷

朱耕

朱耕

號・醉琴軒 太宗十四年(西紀一四一七)生

朴彭年

朴彭年印

仁叟

平陽世家

號・尤庵 宣祖四十年(西紀一六〇七)生

宋時烈

宋時烈印

號・白蓮、雪峰 哲宗三年(西紀一八五二)生

池雲英

池印運永

白蓮

池印運永

一片氷心

號・梅竹軒 太宗十八年(西紀一四一八)生

成三問

成三問謹甫氏

夏山樵夫

號・守拙堂

沈師聖

守拙堂主人

金圭鎮

號·海岡、萬二千峰主人、東海推夫、至空學人、守靜道人、石田耕叟、無己翁、清虛齋主人、白雲居士、三角山人、等

高宗五年(西紀一八六八年)生

金印 圭鎮

海岡

金印·圭鎮

海岡

字 容三

海岡

金尚憲

號·清陰 宣祖三年(西紀一五七〇年)生

清陰堂圖書記

庚寅司馬丙申文科

清陰

清陰堂圖書記

初心 白首

安東世家

清陰

金昌肅

號·三古齋 孝宗二年(西紀一六五一年)生

三古堂

三古堂藏

金昌集

號·夢窩 仁祖二十六年(西紀一六四八年)生

汝成

金玉均

號·古筠 哲宗二年(西紀一八五二年)生

金玉均印

古筠居士

古筠居士

張承業

號·吾園 憲宗九年(西紀一八四三年)生

張承業印

張承業印

金弘道

號·丹邱、檀園、西湖 正祖代(西紀一七六〇年)生

其人姓金
氏名弘道
字士能號
丹邱古加
耶縣人也

姜世晃

號·豹庵 肅宗三十九年(西紀一七一三年)生

臣弘道

道弘

醉畫士

姜印世晃

光之

姜印世晃

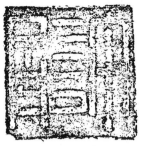

許筠

號・蛟山、惺所、白日居士 宣祖二年(西紀一五六九年)生

許筠之印

壯元
太史

蛟山

穆許

穆許

許穆

號・眉叟、台嶺老人、石戶丈人 宣祖二十年(西紀一五九五年)生

許鍊

號・小癡

小癡

閔泳翊

號・芸楣、竹楣、園丁、千尋竹齋 哲宗十一年(西紀一八六〇年)生

翊道人

閔印泳翊

石尊

趙萬永

號・石厓 英祖五十二年(西紀一七七六年)生 胤、卿

趙印萬永

石厓

石厓

趙光祖

號・靜菴 成宗十三年(西紀一四八二年)生

趙熙龍

號・又峰、石憨、鐵笛、壺山、丹老、梅叟 正祖二十一年(西紀一七九七年)生

趙印熙龍

又峯
隷古

又峯
詩印

絳梅
樹屋

劃然
長嘯

趙錫晋

號・小琳 哲宗四年(西紀一八五三年)生

趙印錫晋

趙印
錫晋

小
琳

趙印
錫晋

小
琳

劉在韶

號・鶴石、蕙堂、小泉 純祖二十九年(西紀一八二九年)生

劉印
在韶

劉印
在韶

在韶

蕙堂

小泉

文字因緣

103

李昰應　號·石坡　純祖二十年(西紀一八二〇年)生

川　大
　　院
　　君
　　章

梧樽
道人

石
坡

坡石

大院
君章

壽康

大院
君章

服杞菊地黃
千斤視官快明

李鼎輔　號·盤谷、三洲

延安李鼎輔士受盤谷

宅安路正樂天知命

李舜臣

皇明賜水軍都督銅印

皇明賜水軍都督銅印

李延年　號·灘隱　英祖五年(西紀一七二九年)生

隱灘

李混　號·退溪、退陶、陶叟、溪叟、晚隱、燕山七年(西紀一五〇一年)生

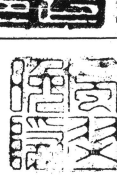

風翠

晚隱

李寅文　號·有春、古松、流水館道人　英祖二十一年(西紀一七四五年)生

李寅文文郁道人也

李印
寅文

流水館書畫印

林珍洙　號·荷汀　哲宗十二年(西紀一八六一年)生

林印
珍洙

金正喜

號·秋史、阮堂、禮堂、詩庵、果坡、老鬲、老果、覃研齋、等　正祖十年(西紀一七八六年)生

喜金印正

冬華盦

內閣學士

史秋

正金印喜

正金印喜

堂阮

金正喜印
正喜印

東卿秋史同審定印

農丈人

二崔

金印正喜

元春

秋史墨緣

正喜私印

金印正喜

沈思翰藻

結翰墨緣

秋史隸書

那伽山人

自傳賈誼陸贄之學

金印正喜

秋史珍藏

堂阮

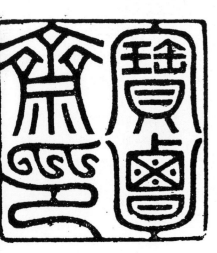
寶覃齋印

史秋

喜正

正喜

史秋

金印正喜

史秋賞觀

金印正喜

金印正喜

今文之家

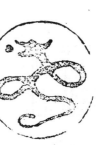

居士記

號・自厚齋
沈師儉

師儉家藏

沈師儉印

賢伯

青松沈師儉伯賢印

青城伯後

德水外裔青松大家

青松沈師正印

號・玄齋　肅宗三十三年(西紀一七〇七年)生
沈師正

頤叔

齋玄

師正唐宝玄齋

沈印師正

頤叔沈氏

號・晚圃　英祖六年(西紀一七三〇年)生
沈煥之

號・斗室　彝下　英祖四十二年(西紀一七六六年)生
沈象奎

號・晚葆亭　英祖元年(西紀一七二五年)生
朴明源

朴印明源

朝鮮使者

沈印象奎

松青

遠輝

御號・弘齋　萬川明月主人翁　李朝第二十二代王
正祖御譚蕭

御號・元軒、香泉　李朝二十四代王
憲宗御譚拓

香泉讀本

元軒之璽

香泉

研耘

香泉審定書書之記

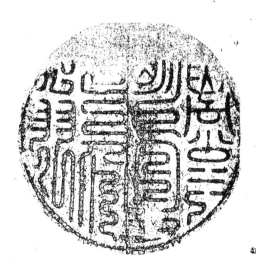
萬川明月主人翁

御號・正軒　純宗御諱拓

隆熙皇帝

正軒

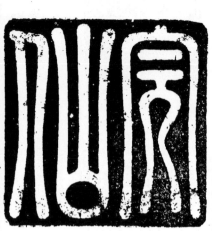

人山完

英正李

李印
正英

李正英

號・西谷　光海八年（西紀一六一六年）生

朝鮮國完
山李匡師
字道甫員
喬老者印

山完

李匡師

號・圓嶠、壽北　肅宗三十一年（西紀一七〇五年）生

甫道
氏

修子

谷西

谷西

翁西
山

李印
埈鎔

號
石庭

李埈鎔

號・石庭　高宗七年（西紀一八七〇年）生

李澄
子涵

七什
老翁

涵子

李　澄

號・虛舟　宣祖十四年（西紀一五八一年）生

107

號・游荷　純祖元年（西紀一八〇一年）生

趙秉龜

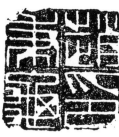

趙
秉
龜
印

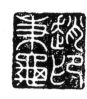

趙
秉
龜

荷游

卿大

荷游

寶雪樓

趙
秉
龜
印

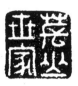

世
出
芯
家

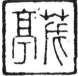

亭茂

鄭
萬
朝
印

萬
朝

號・茂亭　哲宗九年（西紀一八五八年）生

鄭萬朝

號・南麓　仁祖二十六年（西紀一六四八年）生

權珪

註權

珪權

臣
敦
印

仁
敦

敦
仁
之
印

閣石
經

仁敦

號・彝齋　正祖七年（西紀一七三八年）生

權敦仁

世
家
太
師

章德

彝室
書書

敦仁
讀本

讀本

敦仁
私印

得心
交好

彝齋
敦仁

敦仁
齋彝

綠意軒

樂琴書
尋香室

綠意
書畫

權印
敦仁

吳淵常

號・豹庵 英祖四十一年(西紀一七六五年)生

吳淵常印

默士

吳淵常印
默士

吳淵常印

海州

吳世昌印

吳世昌

號・葦滄 (西紀一八六四年生)

間分人

陽首

研田
農丈人

葦老高興

劍虹堂分篆記

白首染翰

鳥花窓一

柯樗古

吳氏中銘
中銘

吳世昌

在小自

吳世昌章

世昌
葦滄

旅泊盒主

瓣香石皷

復嬰子

中銘父

吳氏之彌

葦滄

吳世昌

信手拈來

許百練

號・毅齋、(西紀一八九一年生)

平凡

毅齋

許百練印

近仁堂主人

毅齋

毅齋

十二金生東

光風霽月

積翠閣畫印

許百練印
毅齋

得大安

許百年

■ 저 자 한국서화연구회 ■

간행물 도서

◆ 정석 한글서예(기본편)

◆ 진본 명가필법입문

◆ 진본 구궁격체 서예기법(공저)

◆ 진필 행서체 서예기법(공저)

◆ 진서 중해서체 서예기법(공저)

전각 · 석고문임서 · 전서 서예기법	定價 18,000원

2017年 5月 15日 인쇄
2017年 5月 20日 발행
　편　저 : 한국서화연구회
　발행인 : 김 현 호
　발행처 : 법문 북스(송원판)
　공급처 : 법률미디어

1 5 2 - 0 5 0
서울 구로구 경인로 54길4
TEL : 2636-2911~3, FAX : 2636~3012
등록 : 1979년 8월 27일 제5-22호
Home : www.lawb.co.kr

▌ISBN 978-89-7535-596-7 03640
▌이 도서의 국립중앙도서관 출판예정도서목록(CIP)은 서지정보유통
　지원시스템 홈페이지(http://seoji.nl.go.kr)와 국가자료공동목록시
　스템(http://www.nl.go.kr/kolisnet)에서 이용하실 수 있습니다.
　(CIP제어번호 : CIP2017011432)
▌파본은 교환해 드립니다.
▌본서의 무단 전재·복제행위는 저작권법에 의거, 3년 이하의
　징역 또는 3,000만원 이하의 벌금에 처해집니다.